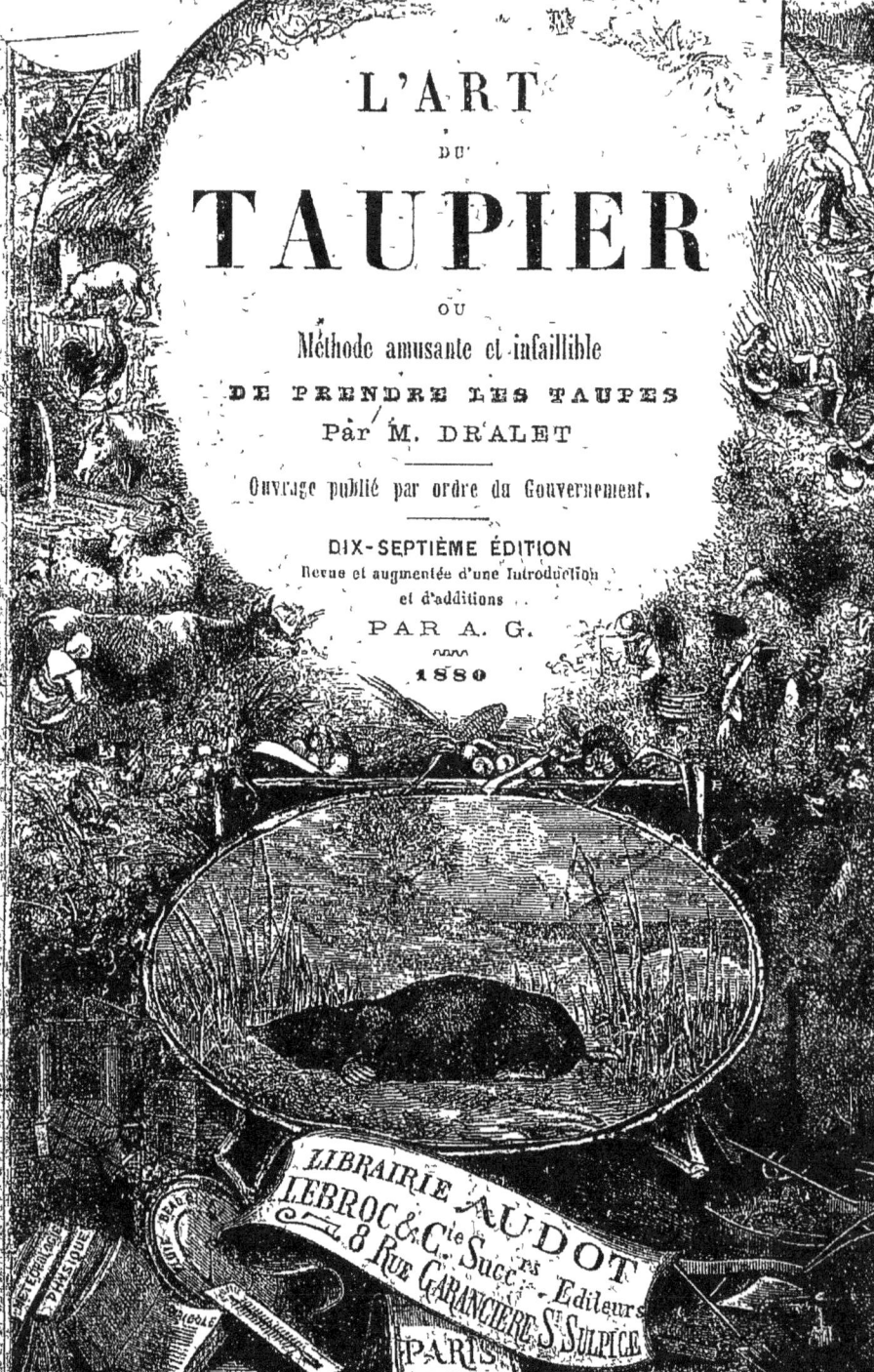

L'ART
DU TAUPIER

PARIS. — TYPOGRAPHIE DE E. PLON ET Cie, RUE GARANCIÈRE, 8.

L'ART DU TAUPIER

OU

MÉTHODE

AMUSANTE ET INFAILLIBLE

DE PRENDRE LES TAUPES

Par M. DRALET

Ouvrage publié par ordre du Gouvernement.

DIX-SEPTIÈME ÉDITION

REVUE ET AUGMENTÉE D'UNE INTRODUCTION ET D'ADDITIONS

Par A. G.

PARIS
LIBRAIRIE AUDOT
LEBROC et Cie, SUCCESSEURS
LIBRAIRES-ÉDITEURS
8, RUE GARANCIÈRE SAINT-SULPICE

1880

INTRODUCTION

Histoire naturelle de la Taupe.

La zoologie range la Taupe dans la *classe* des mammifères, dans l'*ordre* des carnassiers, dans la *famille* des insectivores, dans la *tribu* des Talpidés, où elle constitue le *genre* Talpa, placé entre ceux Desman (*Myogale*) et Condylure (*Condylura*).

Jusqu'à présent, on connaît trois *espèces* dans le genre Taupe : la Taupe Woogura, la Taupe aveugle et la Taupe d'Europe, ou commune.

La Taupe Woogura (*Talpa Woogura*), récemment découverte au Japon, ne diffère de celle commune que par son pelage de couleur fauve sale et en ce qu'elle ne possède que trois paires d'incisives à chaque mâchoire, tandis que les deux autres espèces en ont quatre à la mâchoire inférieure ; ses mœurs sont identiques.

« La Taupe aveugle (*Talpa cœca*) est
« ainsi nommée, parce que son œil est re-
« couvert par une membrane mince, trans-
« lucide, percée en avant de la pupille
« d'un trou très-fin, non dilatable, par le-
« quel on peut voir le globe de l'organe.
« Quant aux autres points de l'organisa-
« tion, la Taupe aveugle se distingue peu
« de la Taupe vulgaire ; elle aurait cepen-
« dant la trompe plus longue, les incisives
« supérieures plus larges, les lèvres, les
« pieds et la queue blancs au lieu d'être
« gris. Son pelage épais et velouté est
« gris-noir foncé, la pointe des poils étant

« d'un noir brun; sa taille est la même que
« celle de la Taupe commune. » (A. E.
Brehm, *l'Homme et les animaux*, t. I^{er},
p. 756-757.)

La Taupe commune ou d'Europe (*Talpa*

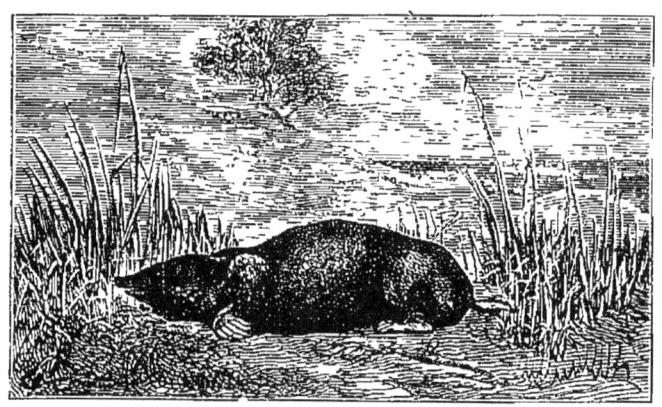

Fig. 1. — La Taupe commune.

Europœa) est un petit mammifère fouisseur, à corps long et cylindrique, à pattes très-courtes, à tête prolongée en avant en forme de groin ou de boutoir, avec des yeux si petits et si bien cachés sous les poils qu'on a longtemps nié leur existence, dépourvue de conque de l'oreille externe,

munie enfin d'un simple rudiment de queue. Son corps est recouvert d'un poil fin, serré, court, mou, imitant le velours, de couleur noire avec des reflets grisâtres et rougeâtres; la longueur totale, du bout du nez à l'extrémité de la queue, est de 0m,15 à 0m,16 chez les adultes.

« La Taupe commune se trouve dans
« toute l'Europe, à quelques exceptions
« près, et arrive jusque dans l'Asie cen-
« trale et septentrionale. Beaucoup de na-
« turalistes ne voient dans la Taupe amé-
« ricaine qu'une variété de notre espèce.
« En Europe, le midi de la France, la
« Lombardie et le nord de l'Italie des-
« sinent sa limite méridionale. De là, elle
« remonte vers le nord jusqu'à Dovrefjeld;
« en Grande-Bretagne, jusque vers l'Écosse
« centrale; en Russie, jusqu'au milieu du
« bassin de la Dwina. Elle manque com-
« plétement dans les Orcades, les Shetlands,
« la plus grande partie des Hébrides et en

« Islande. En Asie, elle va du Caucase jus-
« qu'à la Léna. Dans les Alpes, elle monte
« jusqu'à une altitude de 2,000 mètres.
« Partout elle est commune et se multiplie
« d'une manière surprenante, là où elle
« n'a pas d'ennemis. » (Brehm, *ut supra*,
p. 747.)

Il ne sera pas sans intérêt pour les agriculteurs d'étudier successivement les principaux points de l'organisation et l'ensemble des mœurs de cet animal.

La Taupe est un animal fouisseur : elle ne peut vivre et se reproduire qu'en creusant dans le sol des galeries souterraines, des gîtes et des nids, plus ou moins longs et spacieux. Aussi la nature l'a-t-elle spécialement construite pour ces fonctions; elle l'a dotée d'une clavicule large et courte, supportée par une lame verticale provenant du sternum; l'humérus, très-court, est fortement renflé à ses deux bouts et renvoyé latéralement; le radius est

également court et robuste, le cubitus a la forme d'une lame prolongée en avant par un fort onglet transversal qui n'est que la transformation de l'olécrane. Enfin, la courbure, la situation latérale de l'humérus, la disposition des muscles en général et des muscles peaussiers en particulier, élèvent le coude plus haut que l'épaule et amènent la paume de la main en dehors.

La main, et c'est bien véritablement une main, présente une longueur égale à sa largeur. Les phalanges métacarpiennes et digitales sont formées d'osselets courts à têtes articulaires, et se terminent par une phalange onguéale droite, acuminée, convexe en dessus, taillée en bec de flûte en dessous, longue et forte; enfin un fort osselet en forme de fer de serpe, né de l'extrémité du radius, vient s'insérer près de l'ongle du pouce. Cette main merveilleuse sert à fouir, et pour cela, elle est

conformée à la fois comme une pioche et comme une pelle, elle est munie d'ongles longs et puissants, elle fonctionne d'avant et de côté en arrière ; mais elle sert aussi à la marche et même à une marche rapide, en se plaçant perpendiculairement au sol sur lequel elle s'appuie avec l'extrémité des ongles.

Le membre postérieur se rapproche bien plus, par sa conformation, des membres analogues des autres mammifères. Le bassin est allongé, ouvert par devant et soudé par l'ilium avec les vertèbres sacrées ; le fémur est allongé et offre deux fortes têtes articulaires ; le tibia est long et fort, et son péroné, développé en haut, se confond avec lui en bas. Le pied est étroit, allongé, placé d'aplomb sous le ventre ; il est terminé par des ongles droits, longs et très-aigus ; on y trouve, comme à la main, mais plus grêle et à l'état rudimentaire, un petit osselet surnuméraire. Le pied peut

venir en aide à la main, dans l'action de fouiller, et servir à pousser la terre de côté ; il sert aussi à la marche et se pose sur toute la plante, le membre postérieur donnant l'impulsion principale au corps tout entier.

La main forme pour la Taupe une pioche à la fois et une pelle ; mais elle est encore aidée dans ces fonctions par la tête, dont la mâchoire supérieure se termine en museau allongé, en boutoir ou en groin, assez comparable à celui du porc et du sanglier. Ce museau est recouvert par la peau, dont le panicule charnu est très-développé aussi bien que les muscles vertébraux ; grâce à cette disposition, la Taupe, douée d'une force énorme pour renverser sa tête en arrière, se sert de ce museau pour soulever le sol après l'avoir désagrégé et l'amonceler à la surface de la galerie ou du nid ; c'est à la fois une pince, une tarière et une pelle, organe à la fois de préhension, de fouissage et d'extraction.

Puisque nous nous occupons de la tête, traitons des sens qui y ont leur siége. Au premier rang, il faut placer celui de l'odorat, qui s'est développé aux dépens de celui de la vue. Le mufle s'est allongé et converti en boutoir, presque en trompe; les cavités nasales s'élargissent en arrière, reposant sur un ethmoïde étendu et contenant des cornets volumineux et repliés en nombreuses et fines volutes; les tubercules olfactifs du cerveau présentent un développement inaccoutumé. Dans sa vie souterraine, en effet, la Taupe avait besoin d'un odorat subtil pour se diriger vers sa proie, la guetter, la deviner et l'atteindre.

Le vers de Virgile :

Monstrum horrendum, informe, ingens, cui lumen ademptum,

pourrait presque caractériser la Taupe, et longtemps on a considéré cet animal comme privé de l'organe et du sens de la vue; on sait aujourd'hui qu'elle est douée

d'un œil très-petit, il est vrai, que cachent les poils, mais qui est un œil véritable et ne différant guère de celui des autres mammifères que par un développement plus restreint. Cet œil présente une pupille elliptique et verticale; la cornée est plus saillante que chez les oiseaux, le cristallin plus convexe que chez les mammifères, ce qui tendrait à constituer un œil myope, bien en accord avec le milieu dans lequel vit l'animal. Nous avons vu que, chez la Taupe dite aveugle, la vision ne s'opère qu'à travers un trou très-fin, ouverture non dilatable, percée dans une membrane très-mince qui recouvre tout le globe oculaire.

Le sens de l'audition vient, pour la Taupe, comme importance, après celui de l'olfaction; il est indispensable à sa sécurité. Il ne paraît point qu'il y ait d'oreille externe; mais s'il n'y a aucun rudiment de conque, on peut remarquer, sous le poil, une ouverture pratiquée à la peau; c'est

un méat auditif, l'orifice d'un canal qui, après quelques sinuosités sous la peau, aboutit dans l'oreille osseuse; ce canal à parois musculeuses et cartilagineuses n'est qu'une conque placée intérieurement. C'est encore une adaptation des organes aux milieux.

Quant au sens du goût, le palais présente une vaste surface, et la langue le pouvant recouvrir en entier, palais et langue étant tapissés d'une muqueuse qui ne paraît rien présenter d'anormal, il y a tout lieu de supposer que la gustation s'exerce chez la Taupe comme chez la plupart des mammifères et au même degré.

Enfin, le sens du tact ne paraît présenter aucune particularité.

Parmi les fonctions physiologiques, deux seulement méritent particulièrement d'attirer notre attention.

La fonction de digestion d'abord. La place assignée à la Taupe dans la classifi-

cation zoologique, parmi les carnassiers insectivores, dit assez bien la forme que doivent offrir les dents de cet animal; elle ne dit pas leur formule; la voici :

Incisives	Canines	Molaires
6	2	7 + 7
8	2	6 + 6
14	4	13 + 13 = 44

Nous avons vu que chez la Taupe Woogura, la formule des molaires supérieures est de $+\ 6$, et le nombre total de 42 seulement, 6 par conséquent.

Venons maintenant aux fonctions de reproduction. Les organes mâles se composent, comme chez les autres mammifères, 1° de deux testicules très-gros relativement, occupant leur situation ordinaire, mais contenus dans l'abdomen et non dans un repli de la peau (scrotum); 2° les testicules se continuant par les canaux défé-

rents; 3° une large vésicule séminale; 4° une glande prostate; 5° un canal éjaculatoire; 6° un canal de l'urètre contenu dans le pénis; 7° un pénis extrèmement long et terminé par un os pénien extrèmement aigu; le méat urinaire s'ouvre non à la pointe, mais en arrière de l'os pénien.

Les organes de la Taupe femelle comprennent, comme chez les autres mammifères : 1° deux ovaires; 2° deux oviductes; 3° un utérus assez vaste avec deux cornes énormes, repliées et comme enroulées sur elles-mêmes; cet utérus de forme ovalaire est, dans l'âge adulte, mais en état de vacuité, long de 0m,02256 et large de 0m,004512, et s'ouvre dans le vagin par e col et le museau de tanche; 4° le vagin est long de 0m,027072 à 0m,03384; il est courbé en arc et renversé par dessous. L'utérus est contenu, non dans la cavité du bassin, mais en dehors et au-dessous. 5° Quant à la vulve, elle n'apparaît

au dehors que passé l'âge de six mois, par une fente; jusque-là, il y a occlusion complète, et la femelle peut d'autant mieux être confondue avec le mâle, que le clitoris, relativement très-développé, se présente comme l'analogue du pénis et porte comme lui un méat urinaire. La fente vulvaire se produit-elle spontanément à l'époque où s'opèrent les changements qui rendent la Taupe apte à subir la fécondation, ou résulte-t-elle de l'action de l'os pénien du mâle durant l'accouplement ? C'est ce qu'on ignore encore. 6° Deux mamelles situées, une de chaque côté, dans le pli de l'aine.

Maintenant que, grâce aux beaux travaux de Geoffroy Saint-Hilaire [1], nous avons initié le lecteur aux particularités anatomiques que présente le bizarre animal dont nous nous occupons, il est temps

[1] *Cours d'histoire naturelle des mammifères*. Paris, Pichon et Didier, 1829. — XV®, XVI®, XVII®, XVIII® et XIX® leçon.

de nous enquérir de ses mœurs et de son mode d'existence.

De même que tous les petits mammifères, la Taupe doit avoir une circulation très-active; de même que les oiseaux et par le même motif, elle ne peut supporter une abstinence un peu prolongée. Il faut qu'elle mange souvent, et que, pour manger, elle travaille : d'où la nécessité des nombreuses galeries qu'elle creuse sans cesse dans nos champs, nos prés et nos jardins. « La Taupe n'a pas faim comme
« tous les autres animaux : ce besoin est
« chez elle exalté; c'est un épuisement
« ressenti jusqu'au degré de la frénésie.
« Elle se montre violemment agitée, elle
« est animée de rage quand elle s'élance
« sur sa proie : sa gloutonnerie désor-
« donne toutes ses facultés; rien ne lui
« coûte pour assouvir sa faim; elle s'aban-
« donne à sa voracité, quoi qu'il arrive;
« ni la présence d'un homme, ni obsta-

« cles, ni menaces ne lui en imposent, ne
« l'arrêtent... La Taupe attaque ses enne-
« mis par le ventre; elle entre la tête la
« première dans le corps de sa victime,
« elle s'y plonge, elle y délecte tous ses
« organes des sens, en sorte qu'il n'en est
« plus pour veiller pour elle, sur elle; pas
« même l'oreille qui n'écoute que quand
« l'animal est au repos. » (Geoffroy Saint-Hilaire, XIXe leçon, p. 5-6.) Flourens constata, dans ses expériences, que, du soir au matin, la Taupe est exposée à périr par défaut de nourriture : « J'ai cherché,
« dit-il, à voir sur plusieurs Taupes quel
« temps elles pouvaient résister à la priva-
« tion de toute nourriture : je n'en ai ja-
« mais trouvé qui aient passé impunément
« une nuit entière sans manger. Dix ou
« douze heures sont à peu près le maxi-
« mum de temps qu'une Taupe peut sur-
« vivre au manque de nourriture. Toutes
« les fois qu'une Taupe est demeurée

« seulement trois ou quatre heures sans
« manger, elle paraît affamée ; et au bout
« de cinq ou six heures elle commence à
« tomber dans un état de débilité extrême.
« Il est très-aisé de reconnaître qu'une
« Taupe a faim à son excessive activité ;
« quand elle est repue, elle est tranquille.
« A peine la Taupe a-t-elle souffert quel-
« ques heures de la faim que ses flancs se
« dépriment, et qu'elle semble comme
« expirante ; mais, dès qu'elle a mangé,
« sa force renaît, comme aussi son assou-
« pissement la reprend dès qu'elle est
« repue. J'ai toujours vu les Taupes très-
« avides de boire, comme tous les animaux
« qui se nourrissent de chair. Je ne sais
« s'il existe un autre animal qui offre un
« pareil besoin de manger à des heures si
« rapprochées ; et il est difficile de se faire
« une idée de l'impétuosité ou de l'espèce
« de rage avec laquelle la Taupe pressée par
« la faim se jette sur sa proie et la dévore. »

(*Observ. pour servir à l'hist. natur. de la Taupe. Mus. d'hist. natur.*, 1828, t. XVII, p. 194.) Cette voracité ou plutôt cet impérieux besoin de manger va jusqu'à rendre la Taupe talpophage : deux Taupes vivantes ayant été placées dans une boîte pour être expédiées, de trente-deux kilomètres, à Geoffroy Saint-Hilaire, l'une d'elles fut dévorée par l'autre. « N'allez point, dit
« ce savant, n'allez point, croyant procurer
« à des Taupes la satisfaction du compa-
« gnonnage, en tenir deux dans un lieu
« renfermé, sans nourriture : c'est livrer
« la plus faible à la dent de la plus forte.
« Vainement celle-ci essaye de fuir, l'autre
« ne montre dans sa poursuite que plus
« de véhémence et de fureur. La plus
« faible expie bientôt son tort d'impuis-
« sance ; elle est dévorée ; si c'est du soir
« au matin, elle l'est en deux époques,
« alors entièrement, même ses os ; il n'en
« reste que la peau, fendue sous le ventre

« selon la ligne médiane. Qu'il vous arrive
« de placer près de la Taupe une proie,
« soit vivante, soit morte, soit même quel-
« ques lambeaux de chair, elle se jette
« gloutonnement dessus. Est-ce un oiseau
« vivant? elle a recours à la ruse; elle
« quitte son trou, s'approche en mena-
« çant, reçoit quelques coups de bec sur
« son museau, recule sur son trou, cher-
« chant à y attirer son ennemi, pour pro-
« fiter sur lui de l'avantage du lieu; mais
« bientôt, disposant de la toute-puissance
« de ses moyens musculaires, elle s'élance
« sur cette proie avec la rapidité de la
« foudre. L'oiseau, saisi par les entrailles,
« est incontinent dévoré : la Taupe s'y porte
« avec une sorte de fureur; elle emploie
« ses mains à élargir la plaie, à écarter les
« téguments, à se procurer les moyens
« d'entrer plus avant. La moitié d'un moi-
« neau assouvit sa faim : ses flancs s'élar-
« gissent, son ventre est gonflé; elle se

« calme alors et repose sans mouvement.
« Un autre besoin à satisfaire l'excite en-
« suite; elle cherche à boire; vous lui en
« fourniriez vous-même l'occasion qu'elle
« l'accepterait volontiers, et dans tous les
« cas, elle s'y porte avec l'impétuosité de
« son caractère; elle boit beaucoup et avec
« une grande avidité. Placez près d'elle
« d'autres animaux, des grenouilles, par
« exemple; ce sont mêmes manœuvres :
« d'un bond elle est sur sa proie; et ce
« mouvement est calculé de telle sorte
« qu'elle saisit celle-ci par ses dents, déjà
« enfoncées et plongeant dans les entrailles
« de la victime. » (XIXe leçon, p. 5 à 11.)

Mais la Taupe ne trouve point toujours des proies aussi volumineuses, et force lui est de se contenter de lombrics ou vers de terre et de cloportes pour lesquels elle a, d'après Geoffroy Saint-Hilaire, un goût décidé, et de petits scarabées, d'après Cadet de Vaux.

Ç'a été longtemps une question très-discutée que celle de savoir si la Taupe mange et par conséquent détruit le ver blanc, nom vulgaire de la larve du hanneton, et aussi la courtilière; de savoir si elle se contente du régime animal et bouleverse seulement les plantes situées sur le passage de ses galeries, ou si elle vit des racines de ces plantes. La malheureuse proscrite trouva des juges implacables d'un côté et des protecteurs de l'autre. M. le docteur Boisduval dit qu'elle dévore une quantité énorme de vers blancs (*melolontha vulgaris*) et de vers gris (*agrotis segetum*). Le maréchal Vaillant constata à Vincennes qu'une Taupe consommait, en vingt-quatre heures, plusieurs fois son poids de vers blancs. M. Carl Vogt dit avoir trouvé dans l'estomac des Taupes des débris de vers blancs, des coléoptères à l'état parfait, des myriapodes, mais jamais de fragments végétaux. MM. Eug. Noël, F. Villeroy, Eug. Gayot, la considèrent

comme une destructrice acharnée du ver blanc. M. Pouchet, sur plus de deux cents Taupes disséquées, a trouvé l'estomac rempli de fragments de vers de terre, de vers blancs, de hannetons et d'autres insectes, mais rarement et accidentellement des débris de végétaux. Geoffroy Saint-Hilaire est plus circonspect : « On a donné pour cer-
« tain, dit-il, que les Taupes négligent les
« vers blancs et les courtilières. Malheu-
« reusement, il n'en est rien : la larve du
« hanneton ou le ver blanc et la courtilière
« (*acheta gryllotalpa*) ne lui inspirent que
« du dégoût. Le célèbre zoologiste Paul Savi
« parle d'une Taupe qu'il a possédée et ob-
« servée vivante pendant deux mois. Il l'a
« quelquefois nourrie seulement avec des
« courtilières. Douze de ces insectes suffi-
« saient à la subsistance de toute une jour-
« née. J'ai observé un estomac de Taupe
« qui renfermait des vers blancs en une telle
« quantité que cette poche était comble;

« mais nous avons cherché vainement à
« déterminer l'espèce de ces vers blancs,
« M. Audouin consulté. » D'après Cadet de Vaux, la Taupe ne mange pas la courtilière, ni le ver gris, mais bien probablement le ver blanc. Un jardinier du département du Cher nous affirma qu'ayant placé des Taupes dans des caisses à fleurs où il les nourrissait de courtilières, les Taupes ne mangeaient que les têtes des insectes, ce qui serait bien suffisant pour affirmer leur destruction.

Ne serait-il point possible que, poussée par cette faim insatiable, par cette nécessité suprême d'une nourriture fréquente, la Taupe consommât en cas de besoin, et toute autre meilleure nourriture lui faisant défaut, des proies qu'elle dédaignerait en toute autre circonstance? C'est ce que tendrait à prouver l'observation suivante :
« Dans le but de vérifier les assertions si
« souvent faites que la Taupe détruit les

« vers blancs, et pour en avoir le cœur
« net, comme on dit, voici comment j'ai
« procédé. Je laissai vivre les Taupes en
« toute liberté, évitant même de les dé-
« ranger, dans l'espoir qu'elles me débar-
« rasseraient des vers blancs. Je suis
« maintenant bien renseigné sur ce point;
« je n'ai plus aucun doute sur l'inefficacité
« à peu près complète du procédé. Cette
« année encore, j'avais des planches de
« scarole et de chicorée qui étaient com-
« plétement envahies par des vers blancs.
« Ainsi que cela avait déjà eu lieu les an-
« nées précédentes, des Taupes y sont ve-
« nues creuser des galeries dans tous les
« sens, mais elles ont paru vivre dans de
« très-bons termes avec les vers blancs,
« de sorte que, au lieu d'un ennemi, j'en
« avais deux. Cette observation que j'ai
« faite sur mes planches de salade, je l'ai
« également faite dans mes fraisiers, et j'ai
« pu constater que les résultats ont été

« exactement les mêmes, d'où je conclus
« que les Taupes ne mangent des vers
« blancs que faute de trouver mieux. »
(P. Hauguel, jardinier à Montivilliers.
Journ. d'Hortic. pratique, 1877, p. 471-472.)

Il est bien évident, d'après son système dentaire et son tube digestif (l'intestin décuple seulement de la longueur du corps, dénué de cœcum et présentant sur presque tout son trajet le même diamètre; estomac égalant en longueur la moitié de celle du corps avec insertion de l'œsophage dans le centre et non à l'extrémité antérieure), que la Taupe est organisée pour un régime animal. Mais, poussée par une voracité caractéristique, n'est-il pas possible qu'à défaut de nourriture animale, elle ne cherche à tromper la faim par des aliments végétaux? Flourens, Oken, Lenz, ont vu les Taupes périr de faim plutôt que de se nourrir de végétaux mis à leur por-

tée (racines de raifort, de carottes, feuilles de chou et de salade, pain, etc.). Cadet de Vaux dit qu'elle se nourrit fort bien de racines d'artichaut, de carottes, panais, betteraves, navets, pommes de terre, etc. Geoffroy Saint-Hilaire nous semble dans le vrai, lorsqu'il dit : « La Taupe, très-friande,
« se jette, dans son désappointement, sur
« tout ce qui vient de prendre vie : les
« plus jeunes racines, le nouveau chevelu
« des arbres, de petites larves, toutes les
« semences végétales ou animales ; elle se
« rabat, au besoin, sur des insectes par-
« faits, quelques scarabées et autres ; enfin,
« elle s'accommode aussi de la partie char-
« nue des racines fusiformes, prélevant sa
« part sur nos plantes alimentaires, comme
« carottes, panais, betteraves, navets,
« pommes de terre, etc. La culture des
« artichauts l'attire dans les potagers. Sa
« préférence pour les jeunes pousses des
« végétaux et pour tous les produits de

« l'animalisation serait-elle cause qu'il ne
« lui arrive point de faire des provisions?
« Il est du moins certain qu'elle vit au
« jour le jour. Ce n'est point seulement en
« été, mais aussi dans la saison d'hiver;
« la Taupe n'y est pas sujette à l'engour-
« dissement. » (XV^e leçon, p. 39.) Buffon
avait déjà dit, en parlant de la Taupe :
« Il lui faut une terre douce, fournie de
« racines esculentes, et surtout bien peu-
« plée d'insectes et de vers dont elle fait
« sa principale nourriture. »

Mais, en supposant même qu'elle ne les
mange pas, elle détruit un grand nombre
de plantes ou tout au moins leur porte un
notable dommage. Tantôt elle soulève et
bouleverse celles sous lesquelles passe une
de ses galeries; tantôt elle émonde les
radicelles d'un arbrisseau à l'ombre du-
quel elle trace sa voie souterraine; d'au-
tres fois ce sont des chaumes, des pailles
ou des tiges qu'elle entraîne dans son nid

pour s'en constituer un moelleux et sec coucher. Par les dents ou par les pieds, elle est l'hôte onéreux des champs et surtout des jardins, et c'est en vain qu'elle invoquerait les circonstances atténuantes. Pour quelques services rendus, que de dommages causés!

En effet, condamnée à ne vivre que d'un travail pénible et à peine interrompu, il lui faut sans cesse fouiller le sol pour y trouver des aliments. La Taupe fouille pour vivre, et elle distingue instinctivement les contrées et les sols qui lui promettent la subsistance la plus abondante et la plus assurée : les terrains légers sans être sableux, frais sans être humides, riches, rarement remués. Dans une prairie, elle parcourt le bas en été et le haut en hiver; on ne la trouve en terres tourbeuses que durant la belle saison; elle vit à la surface pendant les saisons humides et s'enfonce plus ou moins profondément durant les

saisons sèches; elle fuit devant l'inondation et se réfugie souvent dans les digues et les levées qu'elle mine de ses travaux; elle n'est point embarrassée pour traverser à la nage un ruisseau, une rivière ou un étang; mais c'est dans les jardins qu'elle se plaît plus particulièrement en toutes saisons et surtout en hiver, on le comprend.

Une Taupe apportée dans un champ s'y cantonne après avoir étudié le terrain :
« Elle creuse dans chaque direction un
« boyau à plusieurs embranchements :
« exploitant chaque fois d'autres lieux,
« elle revient sans cesse à la charge. Il ne
« faut pas beaucoup de temps pour que
« la terre soit minée en plusieurs sens.
« Quelques boyaux débouchent fortuite-
« ment les uns dans les autres, et d'au-
« tres fois avec intention : la Taupe lie en-
« semble plusieurs canaux, en élargit
« quelques-uns, et, se créant des routes

« usuelles, elle finit par soumettre toutes
« les percées qu'elle a faites à un système
« parfaitement combiné, lequel, amené à
« sa perfection, s'appelle le cantonnement
« de la Taupe. Son gîte en occupe ordi-
« nairement le centre. Le nid, pour l'édu-
« cation des petits, est une chambre écar-
« tée et différente à quelques égards.

« Pour que ces habitations soient à
« l'abri des pluies d'orage, leur fond se
« trouve presque de niveau avec le ter-
« rain; il est par conséquent de beaucoup
« supérieur au sol des galeries qui re-
« çoivent et contribuent à perdre les eaux
« fluviales. » (Geoffroy Saint-Hilaire.)

Les galeries du terrain de chasse ont un diamètre à peine supérieur à celui du corps de l'animal; dans celles qui lui servent de passage habituel, le diamètre tend sans cesse à s'agrandir, l'animal y circulant fréquemment et précipitamment. Dans les terres fortes, les galeries sont plus

superficielles; situées plus profondément au contraire dans les sols légers. Quand il s'agit de franchir un obstacle, comme une route ou un mur, la galerie s'enfonce souvent à 0m,50 et même plus. Le plancher des galeries de chasse est en moyenne de 0m,12 à 0m,16 en dessous de la surface du sol. Mais pour opérer ces galeries, il faut trouver un emplacement pour les déblais; aussi, de distance en distance, la Taupe rejette-t-elle la terre émiettée qu'elle transporte et accumule à la surface du terrain, formant ce qu'on appelle une taupinière.

Au travail, la Taupe chemine avec une vitesse variable selon la nature du sol plus ou moins résistant, de 10 mètres à 15 mètres par heure, soit en moyenne 12m,50 environ; mais lorsqu'elle revient à son gîte, lorsqu'elle court à la surface du sol et qu'elle est effrayée, elle peut atteindre, comme dans les expériences de Lecourt, la vitesse

d'un cheval au trot. A la saison des amours, les mâles poursuivant une femelle creusent parfois de 50 à 60 mètres de galeries par heure.

La Taupe parcourt ses galeries de chasse (qui ont parfois ensemble plus d'un kilomètre) quatre fois par jour : au lever du soleil, de neuf à dix heures du matin, de deux à trois heures du soir, enfin un peu avant le coucher du soleil. Dans les intervalles du travail, elle se retire dans un gîte ou chambre qu'elle établit en un endroit d'accès difficile, sous des ruines, sous un mur, au pied d'une haie, etc. Ce gîte, qui a donné lieu à un plus fort déblai que les taupinières ordinaires, est assez éloigné du terrain de chasse avec lequel il communique par une seule voie qui se bifurque ensuite plus ou moins; autour du gîte rayonnent quelques courtes galeries. Voici comment Geoffroy Saint-Hilaire décrit cette merveilleuse construction, tou-

jours établie sur le même plan et qui nous paraît presque comparable aux travaux de l'abeille : « Par des déblais plus considé-
« rables, l'animal s'est procuré une plus
« grosse taupinière : le tout est bientôt fa-
« çonné au moyen d'une galerie circulaire
« sous clef; non contente d'avoir ouvert
« cette galerie en se glissant entre deux
« terres, la Taupe continue ses tassements
« de dedans sur le dehors par des pous-
« sées de son corps et de sa tête. (Cette
« galerie est marquée *ii* dans la figure 2 A.)
« Une autre galerie cir-
« culaire, au-dessous de
« la première, *uu*, est plus
« grande et de niveau
« avec le terrain envi-

« ronnant. La Taupe y fait les mêmes tasse-
« ments. Les galeries communiquent entre
« elles par cinq boyaux également espacés
« (fig. 3 A), et la galerie supérieure aboutit
« au sommet du gîte par trois routes. Le

« gîte, ou la chambre qu'habite la Taupe,
« porte au fond un trou (c'est l'emplace-
« ment circonscrit par
« une ligne de points et
« marqué *g*) qui fait l'en-
« trée d'une route de
« sauvetage pour elle, si
« elle est menacée. Ce
« trou est d'ordinaire
« bouché par un matelas d'herbages : pour
« que le tassement, sous le comble de la
« taupinière, puisse acquérir la plus grande
« densité possible, la Taupe y ouvre en-
« core plusieurs autres boyaux aveugles,
« dont elle fait les enduits avec son poil
« lisse et les pressions de toute sa masse.
« Ces boyaux sont en outre comme autant
« de sentinelles avancées; car les premiers
« rompus, l'éboulement de leurs flancs
« intérieurs devient un sujet d'alarme. »

La figure 3 montre comme faisant partie du tracé général des routes, le gîte en *i*, et

es galeries latérales par où la Taupe s'échappe. En A est le gîte grandi et vu de face; et en A (fig. 2) est cette même habitation aperçue de profil. Enfin la courbe zz figure la coupe de l'extérieur du terrain.

La Taupe est loin d'être sociable; elle ne supporte autour d'elle aucun animal vivant; elle attaque les grenouilles (mais non les crapauds), les mulots, les souris, campagnols, musaraignes, l'orvet; elle se défend contre la belette et la vipère; quand elle rencontre une de ses semblables, il s'ensuit un duel qui ne se termine que par la défaite, la mort et l'engloutissement de l'une des deux. Mais l'heure du berger sonne aussi pour la Taupe. Les mâles entrent en rut et les femelles en chaleur, depuis le 15 février jusqu'au 15 août environ.

Une autre vie commence alors; les mâles et les femelles qui, jusque-là, ont vécu isolés, quittent leurs galeries et leurs gîtes, abandonnent leurs cantonnements et s'en

vont errer à l'aventure. Il y a trêve entre les femelles, mais guerre déclarée entre les mâles. Quand deux de ceux-ci se rencontrent, le combat commence sous terre et se termine par la mort ou la fuite du vaincu. Quant au vainqueur, il se met en quête d'une compagne qu'il lui faut conquérir, non-seulement contre des rivaux, mais aussi contre elle-même. Tout en désirant l'approche du mâle, la femelle s'enfuit devant lui, et, comme la nymphe sans doute,

<div style="text-align:center">Fugit ad salices et se cupit ante videri.</div>

Elle fuit, se creusant de nouvelles galeries étroites et sinueuses; le mâle la poursuit, creusant rapidement des contre-galeries en ligne droite, à fleur de terre, afin de lui couper la retraite et de l'acculer dans une impasse. Poussé par une ardente passion, le mâle mine avec une incroyable ardeur, et, en trois heures, on en voit

creuser jusqu'à 150 et 200 mètres de galeries. La femelle se rend, épuisée de fatigue ou impuissante à trouver une issue; l'aube se lève à peine ou le crépuscule est déjà tombé; l'accouplement s'opère, dans la galerie même et au milieu du plus grand mystère. Les deux époux vont faire ménage commun... jusqu'à la mise bas. C'est ensemble qu'ils vont creuser le nid où la mère fera ses couches. « Ce nid n'est pas
« toujours surmonté d'un dôme à l'exté-
« rieur : dans le cas contraire, la taupi-
« nière du nid se reconnaît à son volume
« quadruple de celui d'une taupinière de
« déblais, et à sa forme qui n'est ni apla-
« tie ni pyramidale, et dont une sébile de
« bois renversée donne une idée assez
« exacte. La Taupe femelle qui construit
« son nid se borne à agrandir un Fig. 5
« des carrefours formés par la ren-
« contre de trois ou quatre routes. »
(Geoffroy Saint-Hilaire.) La lettre B (fig. 5)

4

montre ce nid dans ses rapports avec le terrier tracé par le mâle, et celle E (fig. 4), un nid abandonné, celui de l'année précédente. Ces figures 4 et 5 montrent ces nids isolés et grossis (comparativement aux autres dessins) pour donner une idée de leur forme. Cet emplacement est le plus souvent situé assez loin du gîte, mais il lui est relié par une galerie. Le nid est une chambre haute de 0m,40, large de 0m,20, placée au-dessus du niveau du sol, ayant une forme d'entonnoir dont une galerie forme le drain, tapissée d'un matelas d'herbes. Geoffroy Saint-Hilaire, guidé par le taupier Lecourt, ayant ouvert un de ces nids, en mars 1825, y compta quatre cent deux tiges de froment garnies de leurs feuilles encore vertes et fraîches, ce qui prouvait qu'elles avaient été recueillies en très-peu de jours.

Après une gestation de trente à trente-

cinq jours, la Taupe met bas, sans douleurs bien vives (à cause de la situation de l'utérus en dehors du bassin), de deux à cinq petits de la grosseur d'un gros pois, aveugles et nus; mais ils se développent rapidement, et à l'âge de cinq à six semaines, ils ont atteint déjà 0m,05 à 0m,07 de longueur. C'est la mère qui se charge de leur éducation, leur apprenant à fouir, dès qu'ils sont de force à quitter le nid. Mais son amour maternel ne va pas jusqu'à sacrifier sa vie à leur défense, car en cas de danger, elle fuit, sans s'inquiéter d'eux. Quant au mâle, après avoir pris sa part à la construction du nid, il est retourné dans son cantonnement et ne le quittera que dans une année et dans le même but. Lecourt, un taupier expérimenté, sous la dictée duquel Cadet de Vaux a écrit son livre *De la Taupe* (Paris, Colas, 1803, p. 88), dit que, le moment de l'accouplement passé, mâle et femelle s'isolent, et que ja-

mais il n'a, de sa vie, saisi un couple au gîte; il y a plus, jamais il n'a saisi au nid la mère et les petits; elle fuit, au moindre danger, en les abandonnant.

« Nous reproduisons le dessin très-fidèle
« d'un relevé de terrain fait en 1825, par
« les soins de M. Geoffroy Saint-Hilaire.
« Il a vingt-quatre mètres de longueur dans
« la ligne partant du point c, passant par
« h, j, k, m et b, jusqu'au point e. La
« ligne partant du nid b et se rendant au
« point a en passant par q a quinze mètres
« de largeur. Une ligne ponctuée R, S,
« laisse au-dessous d'elle les restes d'un
« ancien cantonnement submergé pendant
« l'hiver; au-dessus sont les travaux ré-
« cents de la Taupe mâle, galeries où elle
« conduit et renferme la Taupe femelle
« pendant le temps de la gestation et du
« part. Le terrain où ces travaux ont été
« étudiés et relevés était situé à quelque
« distance de Pontoise, en dessus et sur la

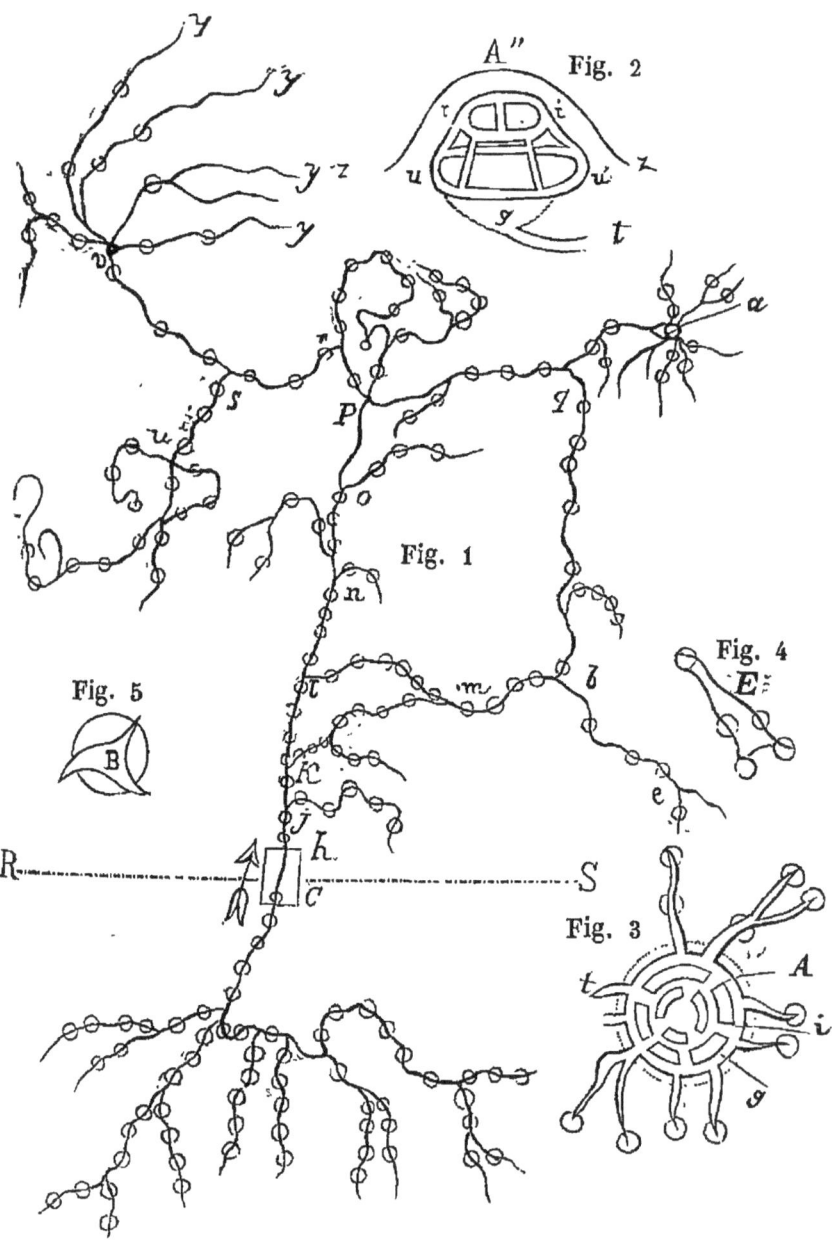

4.

« droite de la rivière ; la Taupe mâle, qui
« était venue s'emparer de ce théâtre
« d'exploitation, s'y était rendue d'assez
« loin et arriva en pleine terre jusqu'au
« point C; elle trouva une terre molle,
« facile à percer : pour gagner de vitesse,
« elle ne tassa point la terre, mais elle
« multiplia les taupinières de décharge, et
« ce sont ces taupinières qui sont indi-
« quées par les petits cercles, répan-
« dus sur les lignes. Huit jours suffi-
« rent pour l'achèvement des galeries; à
« peine un bout de tuyau était-il ouvert
« que le mâle gagnait son ancien can-
« tonnement, s'y mettait en recherche
« d'une femelle et s'en faisait suivre.
« Éveillés par ces courses répétées, d'au-
« tres mâles se mettaient à la piste du
« couple et s'acheminaient derrière lui sur
« la prairie, jusqu'à l'entrée de la galerie
« centrale. Arrivé là, le mâle y enferma sa
« femelle, et revint sur ses pas pour inter-

« dire à ses rivaux l'entrée de ce can-
« tonnement. Dans la figure 1, cet emplace-
« ment est entouré de points : la ligne R, S,
« coupe par le travers de cette arène où
« s'engagèrent des assauts rudes et vio-
« lents qui ne cessèrent que par la retraite
« ou la mort des vaincus.

« Cependant la femelle, acculée dans la
« galerie j, k, l, essayait de fuir dans des
« boyaux qu'elle ouvrait de côté ; c'est une
« partie de ces travaux que la figure 1
« exprime, et qu'on trouve figurés aux
« points j, k, l, n, o. Mais le vainqueur
« ne tarda point à rejoindre cette femelle
« vagabonde, et à la ramener dans ses
« propres galeries : ce manége fut répété
« plusieurs fois, c'est-à-dire tout autant
« que d'autres mâles entrèrent en lice.
« Arriva enfin, et assez promptement,
« l'instant où la supériorité du vainqueur
« fut reconnue. Dès lors, le mâle et la fe-
« melle creusèrent ensemble et achevèrent

« les galeries figurées au plan. Dans les
« derniers moments, la femelle se détourna
« et creusa encore à part, obligée d'aller
« en chasse pour vivre.

« Enfin, après qu'eurent été produites les
« galeries d'hésitation et de recherche de
« nourriture en o, r et s, le mâle conduisit
« sa femelle à la patte d'oie marquée v.
« Dès ce moment, la femelle excédée ne
« creusa plus en plein tuf, mais à fleur
« de terre : elle traça, ne faisant qu'écarter
« les racines des végétaux. Revenant à
« son trou, elle en était repoussée par le
« mâle; de là les embranchements y, y, y, y
« qui passent du même point. »

M. Henri Lecourt a passé plusieurs mois à contempler les mouvements des Taupes pendant leurs amours. C'est d'après son récit que s'expliquent les diverses sinuosités représentées dans la figure 1 de notre planche. Aucun autre terrain ne lui avait

jusqu'alors encore offert une occasion aussi favorable pour l'observation.

La Taupe est depuis longtemps connue des agriculteurs : Aristote (quatrième siècle avant J. C.), Pline (premier siècle après J. C.), Columelle et Varron Oppien (deuxième siècle après J. C.), Elien (troisième siècle après J. C.), ont décrit ses mœurs à leur manière et brodé chacun un petit roman sur ce sujet : Varron d'abord, Pline ensuite, et d'après le premier, racontent qu'une ville de Thessalie, dont ils ne disent point le nom, fut minée et détruite par les Taupes. De Lafaille, pour appuyer ce dire des anciens, cite, d'après le voyageur Lacaille, les dégâts causés au Cap par les travaux d'une Taupe qui n'est autre que la chrysochlore dorée (*chrysochloris aurata*), un genre voisin; sillonnant toute la campagne de ses galeries profondes dans les sables, elle rend dangereuse la promenade ou la course à cheval.

Puis c'est Buffon qui la décrivit avec le succès que l'on sait (1767); de Lafaille, qui cumule trop souvent les erreurs des anciens avec la crédulité du moyen âge; Cadet de Vaux, qui, dans un travail trop diffus, entreprit d'exposer les observations de Lecourt.

« Henri Lecourt occupait, avant la Ré-
« volution, un emploi au château de Ver-
« sailles; entraîné par un goût irrésistible,
« il fixa de bonne heure son attention sur
« l'instinct des animaux; plus tard, les
« difficultés de l'observation et l'utilité de
« l'entreprise, en donnant une autre direc-
« tion à son génie, l'amenèrent à étudier
« exclusivement la Taupe. Lecourt se fit
« Taupier à Pontoise (Seine-et-Oise), ou
« plutôt, renouvelant les méthodes, il créa
« réellement une profession où l'homme
« lutte avec les forces de son esprit contre
« une industrie et une puissance de multi-
« plication merveilleuses. » (Geoffroy Saint-

Hilaire.) En trois ans, Lecourt avait détruit, sur six cents hectares du territoire de Pontoise, dix mille Taupes; seul, il en prenait plus de quatre-vingts par jour. Les autorités de Pontoise, prisant fort son habileté, craignaient de perdre leur libérateur et, avec lui, ce qu'ils appelaient son secret. Cadet de Vaux, mis en rapport avec Lecourt, et édifié sur son habileté, proposa au préfet et obtint de lui la fondation, à Pontoise, d'une école de taupiers, sous la direction de Lecourt. Peu après, le préfet et la Société d'agriculture du Calvados établissaient dans ce département une école analogue, toujours sous la direction de Lecourt. Depuis lors, l'enseignement du taupier est devenu un enseignement mutuel, ce qui ne veut pas dire qu'il ne se soit pas perfectionné.

C'est Cadet de Vaux qui, nous l'avons dit, se chargea de vulgariser les observations de la méthode de Lecourt : il énu-

mère longuement les dégâts que cause le petit mammifère aux espaliers, aux murs, dans les haies, dans le potager, dans le verger, dans les champs, dans les prés, dans les bois récemment ensemencés, sur les berges, digues, levées et jetées, dans les canaux, sur les routes, autant dire partout, et en toutes saisons, même sous la neige.

Lecourt distingue les travaux en : 1° extérieurs (traces, taupinières, tuyaux, gîtes, nids lorsqu'elle les laisse apparents); 2° intérieurs (routes de communication, passages, galeries, boyaux, trous, gîtes, nids). Il distingue les traces ou galeries de chasse et les traces d'amour; les taupinières d'hésitation, d'entrée d'héritage, d'entrée de clôture, de cantonnement, de repos, de passage, de gîte, de nid, des mâles, et anciennes.

C'est de la connaissance approfondie de ces divers signes extérieurs et des mœurs

de l'animal qu'il déduit ses procédés de destruction : 1° au hoyau; 2° aux piéges; s'aidant seulement d'une sonde et d'un couteau à gaîne.

De cette circonstance que le gîte est la citadelle de la Taupe et qu'un passage y conduit, ou que, si elle n'est pas gîtée, elle a, dans le lieu de son cantonnement, un passage, il déduit que c'est dans ce passage qu'il faut placer le piége. Puis après avoir pris la mère et voulant détruire les petits, il recherche le nid auquel viennent aboutir de un à trois passages rectilignes, et que signalent deux taupinières placées à des intervalles de quinze à vingt mètres et d'une forme particulière. Sur ce ou sur ces passages il place des piéges opposés au delà de l'abouchement des galeries reconnaissables aux nombreuses taupinières qui les surmontent.

Le service qu'avait rendu Cadet de Vaux à Henri Lecourt, M. Dralet le rendit à son

tour à un sieur Aurignac, taupier des environs d'Auch (Gers). C'est la méthode d'Aurignac qu'il expose dans ce livre; elle diffère de celle de Lecourt en ce qu'il considère que c'est pendant le travail qu'il faut prendre la Taupe, et que pour cela, il faut l'isoler sur deux points peu éloignés d'une galerie au moyen de coupures et de tassements légers du sol. C'est là la base de sa théorie; mais il expose ensuite huit cas différents qui peuvent se présenter dans la pratique, et donne pour chacun d'eux la solution du problème.

L'ART
DU TAUPIER

Tout le monde sait combien la Taupe[1] est funeste à l'agriculture. Cet animal vit sous la terre, et bouleverse les racines qu'il rencontre, en parcourant les longues routes souterraines qu'il se forme à l'aide de son museau et de ses pattes. Il se plaît surtout dans la terre légère des jardins, où il fait des dégâts considérables; mais c'est dans les prairies que son séjour est le plus

[1] *Talpa caudata,* Linn.

nuisible : il couvre de nombreux monticules que l'on nomme *taupinières* le terrain sous lequel il habite ; et le dommage que ces taupinières occasionnent au propriétaire ne consiste pas seulement dans l'herbe dont elles coupent la place, elles font encore perdre une partie de celle qui les avoisine, en portant obstacle au cours de la faux au moment de la coupe des foins. Tels sont les désastres les plus apparents causés par cet animal destructeur ; mais il en est de plus considérables dont tout le monde ne s'aperçoit pas : ils ont lieu dans les prairies qui avoisinent les rivières et les ruisseaux. On y élève ordinairement, à grands frais, des digues de terre appelées *mues,* pour prévenir les inondations. Ces sortes d'ouvrages ne manquent pas d'être percés, pendant l'été, par les Taupes, qui vont, dans cette saison, chercher la fraîcheur sur le rivage ; et le boyau qu'elles forment pour leur passage, donnant une

issue à l'eau, fait détruire la digue et inonder la prairie, à la première crue du ruisseau ou de la rivière.

Voilà des motifs bien puissants pour engager les cultivateurs à s'occuper sérieusement de la destruction des Taupes. Mais on peut y ajouter que l'on tire parti de la dépouille de ces animaux après leur mort. Agricola dit avoir vu des habits fourrés de la peau de ces animaux; et, au rapport de Pline, on en faisait des couvertures de lit, à Orchomène. Ces sortes de fourrures peuvent être très-agréablement nuancées, puisqu'on trouve des Taupes plus ou moins noires, plus ou moins brunes. Aurignac en a pris quelques-unes de blanches dans le département du Gers; il en a aussi trouvé une tachetée de blanc et de noir.

Dans tous les temps on s'est occupé de faire la guerre aux Taupes. Les appâts, les piéges, les machines, le poison, les armes à feu ont été mis en usage tour à tour, et

tous ces moyens ont été jusqu'à présent ou trop coûteux ou insuffisants.

De tous ceux qui ont été essayés, le plus simple est sans doute celui qui est employé dans les environs d'Auch, puisqu'il ne nécessite l'usage d'aucun instrument que celui d'une houe ordinaire ou d'un hoyau.

Mais ce moyen, découvert par le hasard, ne pouvait devenir vraiment efficace qu'à l'aide du temps et par le secours d'une longue observation. Aussi n'est-ce qu'après vingt ans d'un travail assidu, que le sieur Aurignac est parvenu à savoir prendre en vie, dans une matinée, toutes les Taupes d'un héritage, fussent-elles au nombre de vingt-cinq ou trente.

Nous allons faire ici l'exposition des procédés employés par ce Taupier; elle sera précédée de quelques instruction préliminaires, sans lesquelles on tenterait en vain de faire avec succès la guerre aux animaux dont il s'agit.

ARTICLE PREMIER.

Notions sur l'histoire naturelle de la Taupe, servant d'introduction à l'Art du Taupier.

1. La Taupe passe sa vie sous la terre; elle s'y forme un gîte qui se trouve ordinairement sous un arbre, près d'une haie, ou au pied d'un mur. C'est là qu'elle se retire pendant la nuit, et où elle va se reposer à certaines heures du jour. Ce gîte est recouvert d'un dôme construit en terre solide, d'une forme aplatie; quelquefois il n'est indiqué à l'extérieur que par un monticule de terre meuble que l'on nomme taupinière.

2. De ce gîte, la Taupe s'ouvre une route souterraine pour aller chercher sa nourriture. Aucun obstacle ne l'arrête dans ce travail, qui s'étend quelquefois à plusieurs

centaines de mètres : elle perce le mur qu'elle rencontre sur son passage, ou bien elle pénètre sous les fondations; elle passe d'une rive à l'autre d'un ruisseau, en cheminant sous son lit. C'est en ligne à peu près directe qu'est dirigée cette route, que l'on peut appeler premier ou grand boyau. On la reconnaît extérieurement à l'affaissement de la terre, et à la pâleur des plantes sous les racines desquelles elle passe. Il arrive souvent que cette route est fréquentée par plusieurs Taupes.

3. La Taupe se nourrit beaucoup d'insectes et de vers; c'est pourquoi on la trouve ordinairement dans les terres douces et de bonne qualité.

4. Elle ne réside ni dans la fange, ni dans les terrains pierreux.

5. Quelquefois elle abandonne le terrain qu'elle habite, paraît quelques instants à

la surface de la terre, pour entrer bientôt dans un lieu plus commode : cela arrive notamment lorsqu'elle a été surprise par une inondation.

6. Pendant l'hiver et les temps pluvieux, elle habite les endroits élevés, parce qu'ils sont moins humides et plus à l'abri des inondations.

7. Dans la belle saison, la Taupe descend dans les vallons, principalement dans les prés, où elle trouve une terre fraîche et facile à travailler.

8. Lorsqu'il y a de longues sécheresses, elle se réfugie le long des fossés, sur le bord des ruisseaux et sous les haies.

9. C'est en mars, avril et mai que les femelles mettent bas leurs petits. Il y en a ordinairement quatre ou cinq à chaque portée.

10. Elles ont préparé d'avance un nid souterrain, couvert d'une voûte solide, dans un endroit élevé, et ordinairement protégé par une haie ou un buisson. On voit quatre ou cinq grosses taupinières fort rapprochées au-dessus de cette demeure.

11. La Taupe ne fait pas de provisions; elle est donc obligée de se livrer à un travail journalier pour chercher sa nourriture. Il consiste à former à droite et à gauche de la grande route, dont on a parlé plus haut, des boyaux de peu d'étendue que l'on peut désigner sous le nom de chemins, petits boyaux, ou boyaux accessoires.

12. Les boyaux sont ordinairement parallèles à la surface de la terre, à la profondeur de 12 à 18 centimètres, suivant les saisons.

13. Comme les Taupes craignent presque également le froid et le chaud, c'est en

hiver et en été qu'elles s'enfoncent le plus profondément dans la terre, c'est-à-dire que leurs boyaux sont le plus éloignés de sa surface.

14. Elles sont fort craintives : lorsqu'elles se sentent en danger, elles s'enfoncent en terre par un boyau perpendiculaire qu'elles creusent quelquefois jusqu'à la profondeur de 50 centimètres.

15. A mesure que les Taupes forment des boyaux, elles rejettent à la surface du sol la terre qu'elles ont détachée : c'est ce qui produit ces monticules que l'on nomme taupinières; elles en font à chaque reprise, trois, quatre, six, jusqu'à neuf, suivant leur âge et leur force.

Les taupinières provenant de la grande route qui conduit au gîte sont, comme elle-même, disposées en ligne directe; leur volume est considérable; elles sont à d'égales

distances les unes des autres, et espacées de 8 à 10 mètres.

Celles des chemins ou boyaux accessoires sont placées sans ordre, d'un volume inégal, et à de petites distances.

Dans les terres nouvellement ameublies par la culture, surtout si elles ont été récemment arrosées, la Taupe ne forme aucune taupinière sur son passage; elle se glisse à la superficie; on la voit s'avancer, seulement couverte de la légère couche de terre qu'elle soulève.

16. Revenons aux taupinières. D'après ce que l'on a dit plus haut, il y a nécessairement entre elles une communication par des boyaux souterrains.

17. *Si l'on ouvre avec un instrument quelconque un boyau qui communique à deux taupinières nouvellement formées, la Taupe vient quelques instants après le réparer, afin de se mettre à couvert du danger et du grand*

air. Pour y parvenir, elle forme à l'endroit ouvert une voûte de terre mobile, qui a la forme d'une taupinière oblongue, au moyen de laquelle elle réunit et rapièce, pour ainsi dire, le boyau coupé.

Si l'on fait de pareilles ouvertures à la grande route, la Taupe les réparera de la même manière, soit lorsqu'elle sortira de son gîte, soit lorsqu'elle y retournera.

18. *Si l'on endommage une taupinière fraîche, la Taupe vient aussi la réparer*[1].

19. La Taupe travaille dans toutes les saisons, puisque ce n'est qu'à force de travail qu'elle se procure de la nourriture.

20. Il n'est pas vrai qu'elle dorme tout l'hiver, comme l'ont prétendu quelques naturalistes; mais, dans cette saison, elle a

[1] Ces trois points de fait sont la base principale de l'Art du Taupier.

peu d'activité, et travaille beaucoup moins qu'en été.

21. C'est à l'approche du printemps que les Taupes sont plus ardentes à l'ouvrage, et qu'elles forment un plus grand nombre de taupinières. Il y en a plusieurs raisons : la première est la nécessité de fournir de la nourriture à leurs petits, qui naissent ordinairement alors ; la seconde est la facilité qu'elles trouvent à remuer la terre ; la troisième enfin vient de ce que la température venant à s'adoucir, l'animal recouvre ses forces, que diminuait la rigueur du froid.

22. La mâle est beaucoup plus vigoureux que la femelle, et les taupinières qu'il forme sont grosses et multipliées.

23. La femelle travaille moins que le mâle ; ses taupinières sont petites et peu nombreuses.

24. Les jeunes ne font que de longues traînasses, en effleurant la superficie de la terre, qui suffit à peine pour les couvrir. Lorsqu'ils commencent à faire des taupinières, elles sont petites, informes, disposées en zigzag.

25. Les heures auxquelles les Taupes travaillent sont, au lever du soleil, à neuf heures, à midi, à trois heures et au coucher du soleil; mais c'est au coucher du soleil qu'elles sont le plus ardentes à l'ouvrage.

26. Dans les temps de sécheresse, on ne les voit guère faire de taupinières qu'au soleil levant; et, en hiver, elles saisissent le temps où il a réchauffé la terre par ses rayons.

27. Il paraît que le sens de la vue est presque nul dans la Taupe; mais en revanche, la nature lui a donné le sens de l'ouïe très-délicat.

ARTICLE II.

Principes de l'Art du Taupier.

28. On ne prend aisément les Taupes que lorsqu'elles travaillent.

29. Le temps le plus favorable au Taupier est donc vers le commencement du printemps. (Voir paragraphe 21.)

30. C'est dans les prairies que, dans cette saison, il faut principalement leur faire la guerre (7).

31. Il faut les attaquer au lever du soleil, ou à neuf heures du matin, ou à midi, ou à trois heures, ou au soleil couchant (25).

32. Il est plus avantageux de commencer au soleil levant qu'aux autres heures du jour (25).

33. L'heure la plus commode est ensuite à neuf heures du matin, parce que si l'on n'est pas parvenu à prendre toutes les Taupes que l'on avait en vue, on peut continuer successivement les opérations commencées aux autres heures de la journée.

34. Lorsque l'on guette une Taupe, il faut soigneusement éviter de faire du bruit et surtout de frapper la terre (27).

35. On peut, dans certains cas, obliger une Taupe à sortir de son souterrain, en y versant une certaine quantité d'eau (5).

36. Lorsque l'on se trouve près d'une taupinière au moment où la Taupe y souffle, si on coupe avec la houe le boyau qui communique à la taupinière voisine, et que l'on ferme avec un peu de terre ce boyau aux extrémités de la couture, la Taupe se trouvera emprisonnée entre l'endroit de cette coupure et celui de la taupinière (16).

37. Une taupinière fraîche annonce la présence d'une Taupe; il en est de même de plusieurs taupinières fraîches peu éloignées.

38. Quelque fraîche que soit une taupinière, si on la voit percée dans son centre par un trou perpendiculaire d'environ cinq centimètres de diamètre, il est certain que la Taupe a abandonné le terrain pour aller en chercher un qui lui convienne mieux (5).

39. Lorsque l'on voit un assemblage de taupinières fraîches, si l'on prenait la peine de les enlever toutes avec la houe, et de découvrir dans toute leur longueur les boyaux qui communiquent de l'une à l'autre, on serait assuré de rencontrer et de prendre la Taupe qui y travaille.

40. Cette opération serait sans doute trop longue et trop embarrassante; mais

elle deviendra extrêmement simple, si l'on peut réduire la Taupe et l'enfermer entre deux points peu éloignés. Pour la prendre, il ne s'agira alors que de découvrir avec la houe l'espace intermédiaire de ces deux points.

41. On réduit une Taupe entre deux points d'un boyau, par le moyen de quelques *coupures* ou incisions faites à propos à ce boyau. Ces incisions lui coupent, pour ainsi dire, le chemin, puisqu'elle ne les franchit qu'après les avoir réparées (17).

42. Lorsque l'on a fait une coupure, il faut fermer légèrement, avec un peu de terre, les extrémités du boyau qui y aboutissent, afin de retarder la marche de la Taupe.

ARTICLE III.

*Application des principes précédents,
ou Pratique de l'Art du Taupier.*

INSTRUMENT DU TAUPIER.

Le seul instrument qui soit absolument nécessaire au Taupier est une houe; mais il convient qu'il se munisse aussi de quelques brins de paille, de quelques morceaux de papier blanc et d'un pot d'eau.

Du nombre de Taupes qui se trouvent dans un héritage; de leur sexe et de leur âge.

La première chose que doit faire un Taupier en entrant dans un héritage, est de reconnaître, s'il est possible, les gîtes et les routes (1 et 2), ensuite de savoir combien il renferme de Taupes, afin de les attaquer

toutes à la fois; c'est le moyen d'aller vite en besogne.

Je suppose une pièce de pré, représentée par la planche ci-jointe, couverte de taupinières, *fig.* 6, 7, 8, 9, 10, 11, 12.

J'aperçois d'abord une taupinière isolée, *fig.* 6. J'observe qu'elle est fraîche; elle m'annonce la présence d'une Taupe (37) : cette taupinière est grosse; elle a donc été faite par un mâle (22).

Je passe aux deux taupinières, *fig.* 7. Elles sont peu éloignées l'une de l'autre; elles ont donc été faites par une seule Taupe (37) : elles sont fraîches, la Taupe y travaille donc; elles sont petites, elles appartiennent donc à une femelle (23).

Les trois taupinières, *fig.* 8, sont peu éloignées l'une de l'autre; elles appartiennent donc à une seule Taupe; elles sont fraîches, cette Taupe y travaille donc; elles sont grosses, c'est donc un mâle.

Les six taupinières, *fig.* 9, sont peu

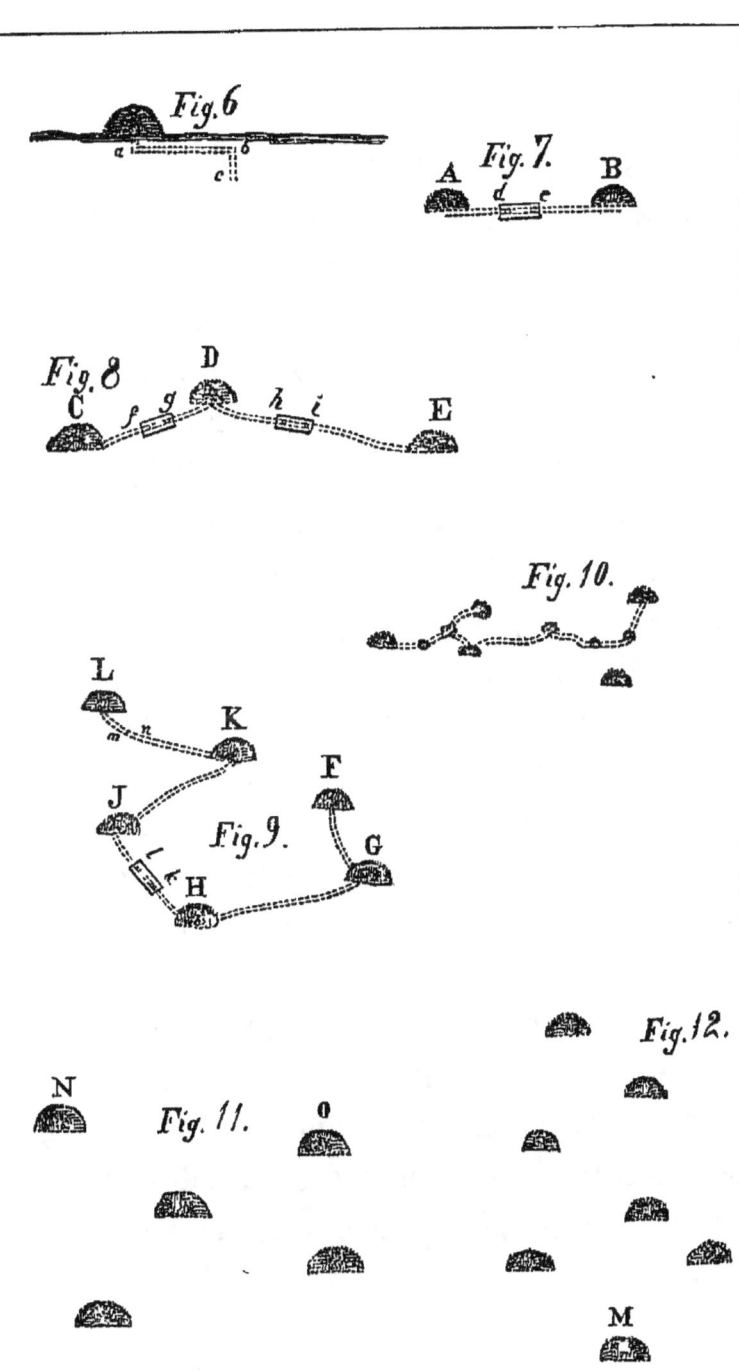

éloignées l'une de l'autre : elles ont donc été faites par une seule Taupe; elles sont fraîches, cette Taupe y travaille donc; elles sont petites, c'est donc une femelle.

Les traînasses en zigzag, ou taupinières informes, *fig.* 10, sont fraîches; elles annoncent la présence d'une jeune Taupe (24).

Les cinq taupinières, *fig.* 11, sont sèches, donc elles ont été abandonnées, (5).

Les sept taupinières, *fig.* 12, sont encore fraîches; mais une d'elles, *M*, est percée par le haut; donc la Taupe qui les a faites les a quittées depuis peu (38).

Je dois être assuré, d'après ces observations, qu'il y a, dans le pré dont il s'agit, deux Taupes mâles, deux femelles et une jeune.

Il n'est pas indifférent de connaître si les Taupes que l'on veut prendre sont mâles ou femelles, si elles sont jeunes ou vieilles : les mâles, travaillant plus vite (22), doivent être guettés de plus près que les femelles

les jeunes ne faisant qu'effleurer la terre (24) vont aussi fort vite, et ne doivent pas être perdues de vue.

OPÉRATIONS

PREMIER CAS

Lorsqu'une Taupe n'a fait qu'une taupinière,

fig. 6.

J'enlève d'abord la taupinière avec la houe, et je m'assure si elle n'a pas de communication avec d'autres taupinières voisines. Pour y parvenir, je tousse dans l'ouverture que j'ai faite, c'est-à-dire à l'embouchure du boyau commencé; j'en approche en même

temps l'oreille : si la taupinière n'a pas de communication, la Taupe, peu éloignée, est effrayée par le bruit ; je l'entends s'agiter, et elle ne peut m'échapper.

Je découvre le boyau *a*, *b* avec la houe, et je suis jusqu'en *b*, où je rencontre la Taupe.

Mais l'animal, connaissant le danger, a peut-être eu le temps de s'enfoncer en terre, en y formant un boyau perpendiculaire *b*, *c* (14); alors j'ai deux moyens pour le prendre : je creuse jusqu'en *c*, où je rencontre ma proie, ou bien je verse de l'eau en *b*, et l'animal s'y présente de lui-même (5).

Si, au contraire, en toussant je n'ai pas entendu l'animal s'agiter, c'est une preuve que la taupinière communique avec quelques autres taupinières voisines, et j'opère comme dans les cas suivants.

DEUXIÈME CAS

Lorsque la Taupe a fait deux taupinières,

A, B, fig. 7.

Je fais une ouverture d, e, de la longueur de plus de 25 centimètres, dans la direction du boyau qui communique d'une taupinière à l'autre. Je ferme avec un peu de terre les deux extrémités d, e du boyau (42). Quelques instants après, la Taupe, d'abord frappée par le grand air, et craignant pour sa sûreté, vient réparer le dégât fait à son souterrain (17), et elle souffle en d ou en e. Si c'est en d qu'elle se présente, je suis assuré de la trouver entre ce point et la taupinière A, si c'est en e, je suis assuré qu'elle est entre ce dernier point et la taupinière B. Dans l'une et l'autre hypothèse, j'opère comme il est in-

diqué au premier cas ci-dessus, c'est-à-dire que je découvre la partie du boyau qui aboutit à la taupinière A, ou celle qu aboutit à la taupinière B.

TROISIÈME CAS

Lorsque la Taupe a fait trois taupinières,

C, D, E, fig. 8.

Je fais les ouvertures *f, g, h, i*.

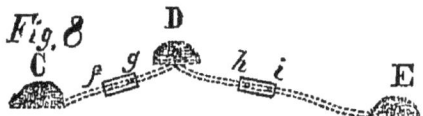

La Taupe viendra souffler ou en *f*, ou en *g*, ou en *h*, ou en *i*.

Si elle souffle en *f*, elle se trouve enfermée entre ce point et la taupinière C.

Si elle souffle en *i*, elle se trouve enfermée entre ce dernier point et la taupinière E.

Si elle souffle en *g* ou en *h*, elle est dans l'espace intermédiaire entre ces deux points.

Dans ces trois hypothèses, j'opère comme dans le premier cas, en découvrant l'espace dans lequel se trouve la Taupe.

Si la Taupe est enfermée entre *g* et *h*, que je ne veuille pas prendre la peine de découvrir tout cet intervalle, j'enlève la taupinière *D*, et je fais à sa place une troisième incision ordinaire. J'attends que la Taupe y ait soufflé, et le côté où elle vient m'indique si je la trouverai entre la troisième incision et le point *g*, ou entre cette incision et le point *h*.

QUATRIÈME CAS

Lorsque la Taupe a fait quatre taupinières et au delà, fig. 4.

Je suppose les six taupinières *F, G, H, J, K, L*.

Je fais l'incision k, l.

Si la Taupe vient souffler en k, elle est enfermée entre ce point et la taupinière F.

Si, au contraire, elle vient souffler en l, elle est enfermée entre ce dernier point et la taupinière L.

Dans l'une et l'autre hypothèse, je fais de K en F, ou de l en L, les opérations indiquées dans le troisième cas ci-dessus, c'est-à-dire que j'agis comme s'il n'y avait que trois taupinières.

Autre manière d'opérer dans les 2°, 3° *et* 4° *cas ci-dessus.*

Je suppose que lorsque j'aurai fait la coupure d, c, *fig.* 7, la Taupe vient souffler en d, et que je me trouve là au mo-

ment où elle souffle, je sais qu'elle traversera l'espace *d, e,* pour réparer le boyau, en y formant une voûte avec la terre qu'elle détachera du fond de l'endroit ouvert. Si je reste là sans faire de bruit, je la verrai travailler à cette opération. Il ne s'agira, pour prendre la Taupe, que de poser le bout du manche de ma houe derrière elle, avant qu'elle arrive au point *e*. Par ce moyen, la terre que j'ai eu soin de mettre à l'ouverture *d* l'empêchera d'avancer. Le bout de ma houe l'empêchera de reculer. Je la prendrai donc aisément, en enlevant avec mes doigts le peu de terre mobile dont elle est couverte (1).

Procédé essentiel à employer.

On peut, sans rester près d'une ouverture, savoir l'instant où une Taupe commence à y souffler. Il ne s'agit que d'y planter un brin de paille, au bout duquel

on fixera un petit morceau de papier. Ce petit étendard sera renversé ou au moins ébranlé au premier mouvement que viendra faire la Taupe à l'endroit où il est planté. L'ébranlement ou la chute de cet étendard avertira le Taupier de s'approcher pour guetter et prendre l'animal.

CINQUIÈME CAS

Lorsque la Taupe ne vient pas souffler aux premières ouvertures faites par le Taupier.

Je suppose qu'après avoir fait l'ouverture *k, l, fig.* 9, la Taupe continue à souffler à la taupinière *L;* alors je suis sûr qu'elle est entre le point *l* et la taupinière *L*, et les opérations qui me restent à faire sont les mêmes qu'au troisième cas ci-dessus, c'est-

à-dire que je dois agir comme s'il n'y avait que les taupinières *J, K, L.*

Pour connaître si une Taupe, pendant mon absence, soufflera à une taupinière, je l'aplatis légèrement avec le pied, et, à mon retour, si j'aperçois une petite éminence sur la taupinière aplatie, nul doute que la Taupe y aura travaillé. Mais si la Taupe, ne venant pas souffler aux incisions, cesse aussi de souffler aux taupinières fraîches, on doit conclure qu'elle s'est jetée dans la route par un des boyaux qui y aboutissent (2), et qu'elle a regagné son gîte (1). C'est là où il faut lui faire une nouvelle attaque. On pratique, dans ce cas, plusieurs ouvertures sur la route, à proximité du gîte. La Taupe ne tarde pas à venir souffler à l'extrémité de l'une de ces ouvertures, et conséquemment à indiquer l'endroit où elle se trouve renfermée ; on agit alors comme dans les autres cas.

SIXIÈME CAS

Autre manière d'opérer dans les 2ᵉ, 3ᵉ, 4ᵉ et 5ᵉ cas ci-dessus, lorsqu'on se trouve près d'une taupinière au moment où la Taupe y souffle.

Si je me trouve près de la taupinière *L*, *fig.* 9, au moment où la Taupe y souffle, je n'emploierai pas le moyen incertain des jardiniers, qui enlèvent la taupinière d'un coup de bêche ; mais je donnerai en *m, n* un grand coup de houe sur le boyau qui communique de cette taupinière à la voisine *K*. C'est une manière sûre d'enfermer la Taupe entre la taupinière *L* et le point *m, n*.

Lorsque la Taupe est ainsi enfermée,

j'opère comme dans le premier cas, c'està-dire que je découvre l'intervalle dans lequel elle est enfermée, etc.

Il est inutile de dire que, pour que ce moyen puisse être employé avec succès, il faut que la taupinière où souffle la Taupe n'ait qu'une seule communication.

SEPTIÈME CAS

Lorsqu'une ou plusieurs taupinières fraîches se trouvent à proximité des vieilles taupinières, fig. 9 et 11.

Dans ce dernier cas, le plus embarras-

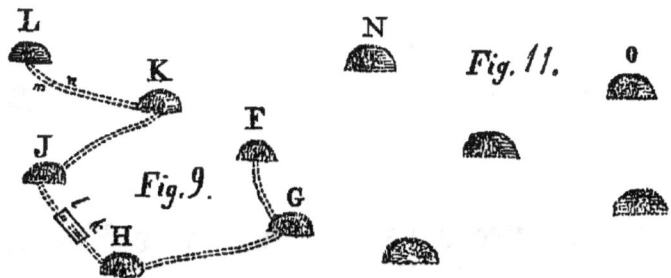

sant de tous pour le Taupier, il est douteux

si les taupinières fraîches communiquent par des boyaux avec les vieilles. Quoi qu'il en soit, il faut d'abord faire des coupures entre les unes et les autres, pour que la Taupe, inquiétée dans les fraîches, ne puisse se retirer dans les vieilles. On opère ensuite, suivant les circonstances, comme dans les cas précédents.

Lorsqu'il en est ainsi, on ne peut trop multiplier les coupures, si l'on ne craint pas d'endommager le terrain. Il est bon, par exemple, dans les *fig.* 9 et 11, de faire

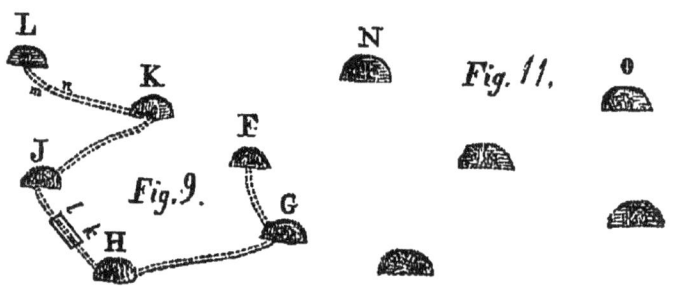

une coupure dans la direction de *H* en *N*, et une autre dans la direction de *H* en *O*, parce qu'il peut y avoir un boyau dans

l'une ou l'autre de ces directions, et même dans l'une et dans l'autre.

HUITIÈME CAS

Lorsqu'on se rencontre au moment où la Taupe forme un boyau superficiel (5).

Il ne s'agit, dans ce cas, que de poser le bout du manche de la houe derrière la Taupe pour l'empêcher de rétrograder. On la prend alors sans difficulté, après avoir enlevé avec les doigts la légère couche de terre dont elle est couverte.

OBSERVATIONS

Si l'on guettait constamment une Taupe, et que, sans désemparer, on attendît qu'elle fût prise pour en attaquer une autre, on ne

parviendrait à en prendre qu'un très-petit nombre dans un jour.

Mais lorsqu'on parcourt un héritage pour reconnaître les Taupes qui le dévastent, il faut aplatir légèrement avec le pied toutes les taupinières fraîches, et faire toutes les ouvertures nécessaires sur les boyaux, sans craindre d'en faire trop lorsque le terrain le permet. On plante aussi les petits étendards dont il a été parlé page 79, ensuite on se promène d'une Taupe à l'autre, et l'on opère comme il a été dit.

Si l'on attaque ainsi plusieurs Taupes à la fois, il faut être très-vigilant et très-actif, parce que lorsqu'on est occupé à guetter une Taupe, d'autres Taupes peuvent avoir le temps de traverser les ouvertures faites à leur boyau, et l'on est obligé de recommencer ce qui avait été fait.

La Taupe emploiera plus de temps à réparer une coupure et à la traverser, si l'on pose sur le fond de cette coupure une pe-

tite motte de terre ; c'est donc une précaution que souvent il est bon de prendre; c'est aussi dans cette vue que l'on ferme avec un peu de terre les deux extrémités du boyau coupé.

VOCABULAIRE

DE

L'ART DU TAUPIER

―――

Boyau, chemin souterrain formé par une Taupe. Elle rejette la terre qui provient de cette sorte d'excavation à la surface du sol : c'est ce qui produit des taupinières. On donne le nom de route au grand boyau qui conduit au gîte.

Coupure, incision de 20 à 25 centimètres, que le Taupier pratique avec une houe sur un boyau, ou à l'endroit d'une taupinière, pour en mettre le fond à découvert et y at-

tirer la Taupe. L'air qui s'introduit par cette incision incommode la Taupe, et la porte à aller réparer la voûte de son chemin couvert.

Étendard, brin de paille ou petit morceau de bois, à l'extrémité supérieure duquel est attaché un peu de papier. On le plante sur une taupinière, ou à l'ouverture faite à un boyau. Son ébranlement ou sa chute annonce au Taupier, lors même qu'il est éloigné, que la Taupe travaille à l'endroit signalé.

Gîte, lieu où repose la Taupe. On le reconnaît à une voûte aplatie et solide, ou à une taupinière d'un gros volume, quelquefois de forme oblongue.

Houe ou Hoyau, instrument de fer recourbé et fixé à un manche de bois. Les Taupiers s'en servent pour faire les inci-

sions ou coupures, enlever les taupinières et creuser la terre dans laquelle la Taupe effrayée s'enfonce, lorsqu'elle en a le temps.

Route, est un grand boyau qui aboutit au gîte de la Taupe, et dont les boyaux accessoires sont des ramifications.

Souffler, désigne l'action de la Taupe, qui, avec son museau et ses pattes, pousse la terre à une taupinière, ou forme une voûte sur l'incision faite par le Taupier.

Taupier, homme qui, connaissant les mœurs et les usages de la Taupe, sait l'attirer et la réduire entre deux points d'un boyau pour l'y prendre.

Taupinière, monticule produit par la terre que la Taupe a détachée pour se former une route souterraine.

TAUPINIÈRE *fraîche*, est celle à laquelle une Taupe travaille ou vient de travailler. On connaît qu'une taupinière est fraîche, lorsqu'on y voit souffler une Taupe ou lorsque la terre n'en est point desséchée.

——————— *vieille*, est celle à laquelle une Taupe a cessé d'apporter de la terre. On connaît qu'une taupinière est vieille lorsqu'elle est desséchée.

——————— *trouée*, est celle par laquelle une Taupe est sortie pour aller chercher un terrain qui lui convienne mieux que celui qu'elle quitte.

ADDITION

A L'ART DU TAUPIER

Si, ainsi que nous l'avons dit, les dégâts causés par la Taupe lui ont de tout temps attiré l'animadversion de l'homme, on a dû, de tout temps aussi, cherché à la détruire. Malheureusement, sa vie souterraine et l'ingénieux instinct dont elle a été douée par la nature l'ont jusqu'ici avantagée dans la lutte; et comme elle est en outre prolifique et vivace, elle pullule en certaines contrées en proportions effrayantes, si l'on considère surtout qu'elle ne peut vivre que dans les régions culti-

vées et surtout les plus riches. Du seul chef de la confection de son nid, Cadet de Vaux ayant compté dans l'un d'eux 274 tiges de blé qu'il évalue avoir dû donner 1 kil. 250 de blé ou de pain, et Geoffroy Saint-Hilaire en ayant trouvé 402 tiges qui auraient donné, suivant la même proportion, 1 kil. 821 de grain, si nous prenons la moyenne, nous trouverons, par nid, 1 kil. 535. D'un autre côté, Lecourt ayant détruit, en trois ans, 10,000 Taupes sur le territoire de 600 hectares appartenant à Pontoise, soit 3,333 par an, si nous admettons que, sur ce nombre, il y avait 2,220 jeunes, 555 pères et 555 mères, le dégât causé par ces dernières, en supposant que tous les nids eussent été garnis de blé, représenterait par an 351 kil. 925 de grain, ou près de 12 hectolitres, la nourriture annuelle de quatre hommes, en pain.

La destruction dut être tentée d'abord par tous les moyens primitifs, la bêche,

la houe, la pioche, etc.; puis vinrent les moyens mécaniques, et Cadet de Vaux nous apprend qu'on inventa en 1751 une machine de un mètre de hauteur, qu'il fallait vingt-cinq pages et six planches pour décrire, et qui pouvait prendre jusqu'à... deux ou trois Taupes par jour. Plus tard, on employa les moyens physiques ou chimiques; mais la victoire paraît être restée aux engins mécaniques.

Une particularité physiologique qui n'a pas été vérifiée, mais qui est affirmée par Cadet de Vaux et par tous les jardiniers, c'est que toute piqûre à la tête de la Taupe, ou plutôt à son museau, donne lieu à une hémorrhagie auriculaire qui ne tarde pas à devenir fatalement mortelle. Aussi nombre de jardiniers se contentent-ils de placer de distance en distance sur les galeries des tronçons d'églantiers, contre les épines desquels la Taupe, en fouissant, vient se piquer et trouver la mort.

D'autres emploient le même procédé que pour les courtilières : « Les pots pleins
« d'eau, disposés à fleur des galeries; ou
« d'autres pots dans lesquels on empri-
« sonne une femelle vivante, dans l'espoir
« qu'elle attirera les mâles; des hameçons
« offrant en appât un morceau friand, ver
« ou chenille; des nœuds coulants, etc. »
(Eug. Guyot, *les Petits Quadrupèdes de la maison et des champs*. Paris, Firmin Didot, 1871, t. II, p. 155.) Brehm, ou plutôt son annotateur M. Gerbe, indique le moyen suivant : « Pour protéger un
« jardin ou un enclos quelconque contre
« les Taupes, il suffit d'entretenir tout au-
« tour, jusqu'à une profondeur de 0m,04
« à 0m,05, une palissade d'épines, de tes-
« sons de bouteilles, d'autres objets qui
« piquent; par ce moyen encore peu connu
« et très-utile, on empêche la Taupe d'aller
« plus loin; si elle veut passer outre, elle
« se pique la face et périt des suites de cette

« blessure. » (Brehm, *l'Homme et les animaux*, t, Ier, p. 755.) Ceci revient au procédé vulgaire dont nous parlions il n'y a qu'un instant, et demande une vérification pratique, et autant que possible une explication physiologique.

On a préconisé certaines plantes comme ayant la propriété d'éloigner les Taupes d'un enclos de certaine étendue, par leur odeur, sans doute. De ce nombre seraient : le ricin commun (*ricinus communis* — euphorbiacées), dont dix pieds suffiraient pour protéger un hectare; et le datura stramoine (*datura stramonium* — solanées), dont il suffirait de pieds en nombre moitié moindre pour une même surface. M. Roger Schabol indique un procédé de destruction qui nous laisse des doutes sur son efficacité, la Taupe ne nous paraissant guère frugivore; néanmoins la voici : prendre autant de noix, fruit du noyer commun (*juglans regia*), qu'il y a de trous de Taupes; ajou-

ter une poignée de ciguë tachée (*conium maculatum* — ombellifères) et faire bouillir le tout pendant une heure et demie dans de l'eau, puis en faire des boulettes, ou, si la pâte est trop liquide, en mettre sur un morceau d'ardoise, dans le trou. Friande de ce mets, la Taupe en mange et meurt, dit-il. (*La Pratique du jardinage*, 1872, t. II, p. 34.) On a conseillé encore de saupoudrer d'arsenic un poireau frais, un ognon de colchique, des vers de terre ou des larves de hannetons, que l'on placerait ensuite aux deux extrémités de coupures pratiquées dans les galeries. D'autres emploient les noix bouillies avec du sulfate de fer. Quelques jardiniers prétendent l'éloigner par l'odeur du fumier de porc, de la résine, du purin ou de l'urine fermentés, du poisson pourri, du goudron ou des décoctions de tabac.

Pour étouffer la Taupe dans sa retraite, quelques agriculteurs conseillent de pren-

dre une noix ou quelque petit vase étroit et solide, et d'y brûler de la paille avec de la résine de cèdre, ou de la cire et du soufre, puis de bien boucher toutes les entrées et issues de la Taupe, afin que la fumée ne sorte pas. Ce moyen est très-incertain et presque nul entre les mains de toute personne qui ne connaît point les allures de la Taupe. Quelquefois, toutes les taupinières d'un pré ou d'un jardin, soit fraîches, soit vieilles et abandonnées, communiquent entre elles par des boyaux multipliés (voyez art. 3, septième cas). Il faudrait donc, lorsque cela est ainsi, écraser et fermer toutes les taupinières qui se trouvent dans le terrain ; mais, en prenant ce parti, on préserve soi-même la Taupe de l'effet de la fumigation. Je suppose que vous voulez étouffer la Taupe qui a fait les taupinières de la figure 4 et que vous mettiez les matières combustibles en H : si la Taupe se trouve de J en L,

comme vous avez fermé le passage en J, la fumée n'y pénétrera pas, et la précaution que vous avez prise contre la Taupe sera précisément son préservatif.

C'est encore uniquement par des incisions que ce moyen peut avoir quelque succès. Voulez-vous étouffer la Taupe qui a fait les taupinières de la figure 4, faites la coupure l, k, fermez-en les extrémités, et mettez à volonté vos matières combustibles entre k et F, et entre l et L, après avoir bien aplati les taupinières L, F; mais il faut auparavant vous être assuré que la taupinière H, figure 4, n'a pas de communication avec celle de la figure 6; et, si elle en a, les avoir fermées au moyen des incisions indiquées article 3, septième cas.

« Il y a un petit fourneau qui sert à
« étouffer les insectes dans les serres, au
« moyen de la fumée de tabac. On y adapte
« un soufflet qui anime le feu, et envoie
« cette fumée dans l'air de la serre. J'en ai

« appliqué récemment un à l'embouchure
« d'un boyau de taupe, et j'ai pu forcer la
« fumée du goudron que j'y avais mis jus-
« qu'à deux mètres de distance dans ce
« boyau; mais le soufflet n'avait pas assez
« de force pour la forcer à aller plus loin.
« Je crois qu'en employant un soufflet plus
« fort, tel que ceux des bouchers, on par-
« viendrait à son but en envoyant la fumée
« aux points extrêmes de la retraite des
« taupes. » (Note de M. Audot, éditeur
de la 16ᵉ édit., 1856, p. 52.) Depuis lors,
la mécanique destructrice a fait des progrès, et pour ceux qui préféreraient ce mode de chasse, nous recommanderons le fusil à gaz perfectionné que l'on a construit pour asphyxier dans leurs galeries et compagnols et mulots. En voici la description succincte d'après M. Eug. Gayot : « Il
« consiste en un tube de 0m,40 de long,
« du calibre d'un tuyau de poêle ordinaire
« et portant une douille à chacune de ses

« extrémités. L'une d'elles s'emmanche
« sur la tuyère d'un soufflet, l'autre sert à
« la sortie des vapeurs qui seront produites
« dans le tube. » (*Les Petits Quadrupèdes*,
t. I, p. 34.) Dans ce tube, en effet, on introduit des chiffons de laine découpés en lanières et saupoudrés de fleur de soufre; après avoir allumé ces matières avec un charbon incandescent, on place la buse du tube à l'entrée d'une galerie que l'on suppose habitée, et on manœuvre le soufflet; pendant ce temps, un aide ferme d'un coup de talon les galeries qui viennent s'embrancher sur celle qu'on insuffle. Ce peut être un amusement, mais cela ne saurait être une chasse sérieuse.

Quelques jardiniers guettent le passage des taupes dans leurs galeries, à leurs heures ordinaires et bien connues de sortie, et, armés d'une bêche, d'une houe, d'un piochon ou d'un maillet muni de longues pointes, ils l'extraient de son souterrain ou

l'y assomment. D'autres préfèrent la chasse au fusil : chargez très-légèrement un fusil ordinaire de petit plomb, et tirez à bout presque portant; par ce moyen, si l'animal échappe aux plombs, il peut être asphyxié par la fumée; mais il faut avoir la précaution de diriger votre coup vers l'endroit d'où la taupe apporte la terre. Pour connaître cet endroit, enlevez d'abord, avec une petite bêche, la taupinière et creusez-la jusqu'à ce que vous trouviez les boyaux qui y aboutissent. La taupe viendra réparer ce dégât (voir n° 18) ; vous verrez de quel côté elle apporte la terre à l'endroit endommagé, et c'est vers ce côté qu'il faudra diriger votre coup.

Lorsqu'on remarque une taupinière isolée (voir art. 3, premier cas), sans communications avec d'autres et nouvellement faite, on peut tenter un moyen qui parfois réussit : il consiste, après l'avoir décoiffée jusqu'à l'entrée de la galerie, à verser de

l'eau dans cette ouverture ; si les galeries sont habitées, la taupe, fuyant l'inondation dont elle est menacée, ne tarde pas à se présenter à la surface du sol, où il devient facile de la détruire.

L'illustre Buffon avait imaginé une destruction théorique de la taupe que la pratique est loin de justifier : « La manière la
« plus simple et la plus sûre de prendre
« la taupe et ses petits, c'est, dit-il, de
« faire autour une tranchée qui l'environne
« en entier et qui coupe toutes ses commu-
« nications. Comme la taupe fuit au moin-
« dre bruit et qu'elle tâche d'emmener ses
« petits, il faut trois ou quatre hommes
« qui travaillent ensemble avec la bêche,
« enlèvent la motte tout entière, ou fassent
« une tranchée presque dans un moment,
« et qui ensuite les saisissent et les atten-
« dent au passage. » Assurément, cette manière est loin d'être aussi simple que l'assure son inventeur. Elle est encore

moins sûre; car, au premier coup de bêche, la taupe peut fuir à 10 mètres de l'endroit où on la cherche (voyez art. 3, septième cas). D'un autre côté, en supposant qu'elle pût être cernée par une tranchée, on n'en serait pas plus avancé, puisque la taupe, lorsqu'elle craint le danger, s'enfonce perpendiculairement dans la terre (voir n° 14), et il est impossible de l'y trouver lorsqu'on ne connaît pas le point auquel elle a creusé sa retraite (voir art. 3, premier cas).

Enfin, il y a des chats et des chiens qui font la chasse aux taupes; je les ai vus guetter le moment où elles travaillaient à la taupinière, et les saisir adroitement avec leurs pattes de devant. « Il y a des chiens
« aussi que l'on dresse spécialement pour
« cette chasse. Les chiens à fouans (c'est
« le nom vulgaire de la taupe dans le
« département du Nord), bien connus et
« très-appréciés aux environs de Lille, sont

« d'excellents auxiliaires pour la chasse
« des taupes. Il serait donc utile que cha-
« que fermier possédât un de ces chiens,
« bien dressé, qui l'accompagnerait tou-
« jours dans les champs. Il en est dont la
« finesse d'odorat est remarquable ; mais
« il faut qu'ils y joignent la promptitude
« et l'adresse, car, une fois manquée du
« premier coup de museau ou de patte, la
« taupe est sauvée. En vain le chien
« s'acharne à creuser la terre, le gibier est
« déjà loin. Il est même essentiel de ne
« pas laisser les chiens s'habituer à faire
« d'énormes trous qui ressemblent à des
« terriers, où ils s'engloutissent tout en-
« tiers ; c'est un défaut à corriger tout
« d'abord. Ceux dont l'instinct est sûr et
« dont l'éducation est bien faite abandon-
« nent la taupinière dès que la taupe est
« manquée, et vont plus loin recommencer
« avec plus de précaution un nouveau
« guet. » (De Norguet, *la Chasse illustrée.*)

En attendant qu'on ait formé, par un dressage longtemps continué, une race de chiens pour cette chasse d'un nouveau genre, il faut bien se contenter d'y employer des hommes. Ceux-ci, qui font profession de *taupiers*, appartiennent le plus souvent à la Normandie, aux départements du Calvados et de l'Orne, aux communes de Falaise, Crocy, Vignats, Baumais, la Hoguette, etc. Dans un grand nombre de familles, on est taupier de père en fils. C'est là un métier qui demande de la sagacité, de l'intelligence, de l'activité, de bons yeux et de bonnes jambes. Les grands fermiers ont à leur choix deux combinaisons : 1° payer les taupes détruites sur leurs champs, à raison de tant la pièce; mais on n'a jamais la certitude que les queues présentées proviennent de celles qu'on avait un intérêt plus direct à voir anéantir; 2° s'abonner à raison de tant par an avec le taupier, pour qu'il détruise l'ennemi sur

toutes les terres de l'exploitation; mais celui-ci, pour ne pas tarir la source de son revenu, respecte presque toujours un certain nombre de couples destinés par lui à la reproduction.

Les taupiers emploient des piéges qui

Fig. 13. — Piége à taupes usité dans la Bavière rhénane.

sont de diverses natures, et que l'on appelle parfois taupières. L'un des plus simples est un cylindre creux, de bois, de fer-blanc ou de terre cuite, de 0m,35 de long environ et d'un diamètre un peu plus grand que celui des boyaux faits pour la taupe.

Ce cylindre est fermé à l'une de ses extrémités, et l'on pratique à l'autre une soupape qui bat contre un rebord extérieur. Lorsque la taupe se présente à l'extrémité où se trouve la soupape, elle la soulève pour continuer sa route et entre dans le cylindre d'où elle ne peut plus sortir. On joint ensemble deux de ces piéges, de manière

Fig. 14. — Plan du piége à taupes.

qu'ils présentent une soupape à chacune des extrémités; par ce moyen, la taupe pourra être prise, de quelque côté qu'elle se présente.

M. F. Villeroy, propriétaire dans la Bavière rhénane, a fait connaître, en 1866, une ingénieuse modification de ce piége;

voici comment il le décrit : « Ce piége est
« une boîte ordinairement établie en bois
« de hêtre, large d'environ 0m,28 et d'un

Fig. 15. — Coupe du piége à taupes.

« diamètre intérieur de 0m,08. Il est coupé
« en deux sur sa longueur, et les deux moi-

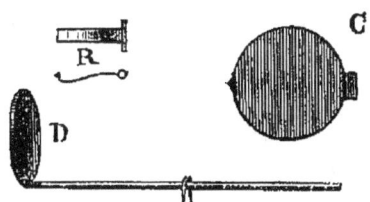

Fig. 16. — Pièces diverses du piége à taupes.

« tiés sont tenues ensemble par un anneau,
« ordinairement en osier chez les paysans.
« Le piége étant placé dans une galerie,
« la taupe y entre ; elle pousse la pièce D ;

« le ressort E soulève la trappe ou sou-
« pape C, et l'animal est pris. Quand le
« piége est tendu, avant de le fermer, on
« répand dedans du sable ou de la terre
« très-finement émiettée, en suffisante

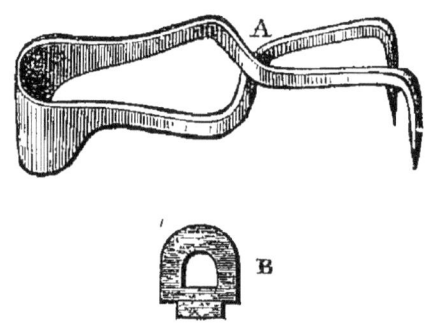

Fig. 17. — Piége à taupes de Lecourt.

« quantité pour couvrir le fer. » (*Journal d'agriculture pratique,* 1866.)

Henri Lecourt inventa le piége généralement usité encore en France, après quelques légères modifications dans sa construction. « Le piége de Lecourt a la forme des
« pinces d'argent de nos sucriers. Le res-
« sort fait partie du piége; il n'est ni

« ajouté ni soudé, comme dans les piéges
« ordinaires ; la détente tombe au passage
« de l'animal, et l'élasticité de la tête du
« piége fait ressort. Ce piége consiste donc
« en deux branches carrées et croisées,
« réunies par une tête à ressort, à la ma-

Fig. 18. — Piége à taupes modifié de Lecourt.

« nière des pincettes ordinaires. La tête est
« en acier aplati, les branches en fer. Leur
« extrémité est armée de deux crochets
« pliés en contre-bas et à angle droit de
« 20 lignes (0m,009). La longueur du
« grand piége est de 7 pouces 6 lignes
« (0m,20). Il y a un piége plus petit pour
« tendre dans les murs. Le piége ouvert,
« on y place la détente. » (Cadet de Vaux,
De la Taupe, p. 205-206.)

Ce piége aussi a été modifié par les constructeurs, en vue, sans doute, d'en simplifier la fabrication. Il est maintenant généralement fait de deux branches réunies au milieu par un boulon-rivet; les deux branches les plus courtes sont tenues écartées, tant que le piége est au repos, par un ressort; de sorte que quand la détente est placée entre les deux grandes branches, celles-ci tendent à se rapprocher violemment, ce qui a lieu lorsque la taupe a fait tomber la détente, en prenant sa place. Il manque à ces piéges un petit appendice qui indique extérieurement leur situation quand ils sont placés; on s'éviterait ainsi des pertes fréquentes dues à un oubli bien concevable.

Il ne nous reste plus qu'à citer les ennemis naturels de la taupe : l'homme, le chien, le renard, le chat, la fouine et peut-être la belette; et à ajouter que, si la taupe a perdu depuis longtemps les nombreuses

vertus médicales qu'on lui attribuait, sa fourrure, surtout lorsqu'elle est prise en automne et en hiver, pourrait être utilisée en vêtements comme elle l'est déjà en sacs à tabac.

TABLE DES MATIÈRES

	Pages.
INTRODUCTION. — Histoire naturelle de la Taupe.	1
L'art du taupier	54
ARTICLE PREMIER. — Notions sur l'histoire naturelle de la Taupe servant d'introduction à l'art du taupier	55
ARTICLE II. — Principes de l'art du taupier	64
ARTICLE III. — Application des principes précédents ou pratique de l'art du taupier	68
OPÉRATIONS. — *Premier cas.* — Lorsqu'une Taupe n'a fait qu'une taupinière	72
Second cas. — Lorsque la Taupe a fait deux taupinières	74
Troisième cas. — Lorsque la Taupe a fait trois taupinières	75
Quatrième cas. — Lorsque la Taupe a fait quatre taupinières et au delà	76
Autre manière d'opérer dans les 2ᵉ, 3ᵉ et 4ᵉ cas ci-dessus	77
Procédé essentiel à employer	78

Cinquième cas. — Lorsque la Taupe ne vient pas souffler aux premières ouvertures faites par le taupier...... 79

Sixième cas. — Autre manière d'opérer dans les 2ᵉ, 3ᵉ, 4ᵉ et 5ᵉ cas ci-dessus, lorsqu'on se trouve près d'une taupinière au moment où la Taupe y souffle...................... .. 81

Septième cas. — Lorsqu'une ou plusieurs taupinières fraîches se trouvent à proximité des vieilles taupinières..................... 82

Huitième cas.......... 84

Observations.............. 84

Vocabulaire de l'art du taupier.............. 87

Addition à l'art du taupier................. 94

TABLE DES GRAVURES

Figures.	Pages.
1 Taupe commune..............................	3
2 Gîte grandi et vu de face.................	33
3 Tracé général des routes et galeries par où la Taupe s'échappe....................	34
4 Nid abandonné.............................	38
5 Carrefour formé par la rencontre de trois ou quatre routes................................	37
Relevé de terrains fait par M. Geoffroy Saint-Hilaire......................................	41
6, 7, 8, 9, 10, 11, 12. Pré couvert de taupinières..	70
6 Taupinière seule............................	72
7 Représentant deux taupinières............	74, 77
8 — trois taupinières...............	75
9 — six taupinières.........	77, 82, 83
11 — cinq taupinières.............	106

13 Piége à Taupes usité dans la Bavière rhénane.................................. 107
14 Plan du piége à Taupes.................. 108
15 Coupe du piége à Taupes................ 108
17 Piége à Taupes de Lecourt............... 109
18 Piége à Taupes modifié de Lecourt......... 110

EXTRAIT DU CATALOGUE DE LA LIBRAIRIE AUDOT
Mention honorable à l'Exposition universelle de 1878.

La Cuisinière de la Campagne et de la Ville, par L. E. AUDOT, 57ᵉ édition. Un volume grand in-12. 360 figures, dont 2 coloriées. Cartonné. 3 fr.

L'Art du Confiseur moderne, contenant les meilleurs procédés pour la fabrication en gros et en détail des dragées, desserts, pastillage, sucres candis, sirops, fruits confits, bonbons divers. — Clarification et cuite du sucre, etc., par M. BARBIER-DUVAL, confiseur. Ouvrage de 828 pages, avec 108 figures dans le texte. 1879. 7 fr.

Le Bréviaire du Gastronome, aide-mémoire pour ordonner les repas, par L. E. AUDOT. Un volume in-18. 1 fr.

La Laiterie. Art de traiter le lait, de fabriquer le beurre et les principaux fromages français et étrangers, par A. F. POURIAU. Ouvrage couronné par la Société centrale d'agriculture de Paris, de 520 pages et 200 figures. 2ᵉ édition. 5 fr.

Traité des aliments, leurs qualités, leurs effets, etc.; par M. A. GAUTHIER. 2ᵉ édition, revue et augmentée par M. CHAPUSOT. Un volume in-12. Figure. 2 fr.

Précis pratique de l'élevage des lapins, lièvres, léporides, en garenne et clapier, domestication, croisements, engraissement, hybridation, produits, par A. GOBIN. Un volume in-18, orné de nombreuses figures intercalées dans le texte. 2 fr.

Traité des Oiseaux de basse-cour, d'agrément et de produit, par A. GOBIN. Un volume in-18 jésus, orné de 85 figures dans le texte. 3 fr. 50

Précis élémentaire de sériciculture pratique, mûriers et vers à soie. Production, industrie, commerce, par A. GOBIN. Nombreuses figures dessinées par H. Gobin. In-18 jésus. 3 fr. 50

La Pêche raisonnée et perfectionnée du pêcheur fabricateur, par J. CARPENTIER, vice-président de la Société des pêcheurs. 420 pages et 92 figures. 3 fr. 50

L'Art de faire à peu de frais les feux d'artifice, par M. L. E. AUDOT. 5ᵉ édition. Un volume in-12, 86 figures. 3 fr.

Méthode certaine et simplifiée de soigner les abeilles pour les conserver et en tirer un bénéfice assuré, par M. FÉBURIER. 2ᵉ édition. Un volume in-18 avec figures. 1 fr. 25

Traité de la composition et de l'ornement des jardins, 6ᵉ édition, par AUDOT. 2 volumes in-4°, 750 figures. 25 fr.

La Nouvelle Maison de Campagne, Jardinage, Économie de la maison, Animaux domestiques, par L. E. AUDOT. Un volume in-12, 217 figures. Cartonné. 3 fr.

Le Vignole de poche, mémorial des artistes, des propriétaires et des ouvriers, par THIERRY. 6ᵉ édition. Un volume grand in-16, avec 55 planches gravées par Hibon. 3 fr.

www.ingramcontent.com/pod-product-compliance
Lightning Source LLC
Chambersburg PA
CBHW071600220526
45469CB00003B/1076